清华电脑学堂

标志设计标准教程

（全彩微课版）

侯琦婧 / 编著

U0299290

清华大学出版社
北　京

内容简介

本书全面介绍标志设计领域的专业知识，并通过大量案例图片，呈现标志设计领域的广泛性和多元化特征，帮助读者全面了解标志设计的起源、发展、含义、功能，以及国内外标志设计的演变与趋势。本书旨在帮读者充分掌握标志设计的基本知识，并能够有效应用于创意思维和设计表达的实践中。另外，本书还赠送 PPT 课件、教学大纲和同步微视频，方便读者学习和使用。

本书适用于专业院校师生的艺术基础课程学习，对于从事标志设计、平面设计、媒体创意、品牌策划等行业的从业人员基础知识学习也具有一定的指导意义。

图书在版编目（CIP）数据

标志设计标准教程：全彩微课版 / 候琦婧编著.

北京 ：清华大学出版社，2025. 1. -- （清华电脑学堂）.

ISBN 978-7-302-68030-7

Ⅰ．J524.4

中国国家版本馆CIP数据核字第2025RN5739号

责任编辑：张　敏
封面设计：郭二鹏
责任校对：徐俊伟
责任印制：丛怀宇

出版发行：清华大学出版社

网　　　　址：https://www.tup.com.cn，https://www.wqxuetang.com
地　　　　址：北京清华大学学研大厦A座　　　邮　　编：100084
社　总　机：010-83470000　　　　　　　　邮　　购：010-62786544
投稿与读者服务：010-62776969，c-service@tup.tsinghua.edu.cn
质　量　反　馈：010-62772015，zhiliang@tup.tsinghua.edu.cn
课　件　下　载：https://www.tup.com.cn，010-83470236

印　装　者：小森印刷（北京）有限公司
经　　销：全国新华书店
开　　本：185mm×260mm　　印　张：9　　　字　数：246千字
版　　次：2025年3月第1版　　印　次：2025年3月第1次印刷
定　　价：69.80元

产品编号：106999-01

前　言

为适应现代社会信息进步和文化创意产业发展需要，媒体创意行业需要复合型人才，不仅要熟悉各媒体特征，具有创意能力和创造性思维、创新意识，从事品牌策划、创意、广告宣传等工作，还需要懂审美、会审美、用审美。"标志设计"是在艺术传媒类院校中占有重要地位的专业课程之一，也是媒体创意领域品牌策划及管理的基础课程，在人们生活中发挥着积极而举足轻重的作用，受到各个领域的重视。

本书运用大量的图例解读枯燥、艰涩的理论，便于初学者或自修者进行学习，对实践具有很强的指导性；从点、线、面等物质的基本形态着手进行理论分析，进而揭示出客观现实所具有的运动规律，运用规律训练设计思维；由浅入深，在潜移默化之中开拓设计创造方法，为进一步的专业设计奠定基础。

本书由媒体创意行业从业和品牌策划相关教学多年、有着丰富编写及实战经验的一线教师所编写。教材组织形式、素材选用、编写视角新颖，突出应用性、技能性和实践性原则，具有与时俱进、不断创新、特色鲜明的特点，并在很大程度上着重于思维的训练，培养学生的审美情趣及人文情怀。

本书以促进就业为导向，以素质教育、创新教育为基础，以培养学生能力、技能实训为本位，是适应 21 世纪人才培养需求的媒体创意及艺术设计专业教材。

本书以能力教育为核心，以全新的教学理念和独特的教学方式，颠覆了传统的教学内容和方法，强调学生审美能力、创造能力和动手能力的培养。

全书采用全新的"粘贴、手绘和计算机绘制"三位一体的教学方法，优化了教学过程，以提升教学质量，培养学生的综合能力。本书具有较强的时代感、可操作性和实效性，教学内容和方法经过教学实践的检验，可在较短的学时里取得显著的教学效果。

附赠资源：

本书通过扫码下载资源的方式为读者提供增值服务，这些资源包括 PPT 课件、教学大纲、同步微视频。

PPT 课件　　　　　　　　教学大纲　　　　　　　　同步微视频

本书由南昌理工学院侯琦婧老师编著。本书内容丰富、结构清晰、参考性强，讲解由浅入深且循序渐进，知识涵盖面广又不失细节，非常适合媒体创意及艺术类院校作为相关教材使用。由于作者水平有限，书中错误、疏漏之处在所难免。在感谢您选择本书的同时，也希望您能够把对本书的意见和建议告诉我们。

作者

2024 年 11 月

目　录

第1章
标志设计概述

标志，作为一种蕴含象征意义的视觉符号，不仅代表着个体、团体或企业的核心价值、社会地位和实力，而且是视觉识别系统（VI）中至关重要的要素。标志为大众提供了一种方式来区分和识别不同的实体，同时承担着示意、指导、鉴别、警示及下达指令的功能。本章首先阐释与标志相关的各种概念，进而对标志的内涵进行精确的定义。标志设计的成功与否，取决于对标志特性的深入理解和对设计主题的恰当挑选。

1.1 标志的起源

标志的起源，从某种意义上说，可以认为是古人对"品牌"概念的认知雏形。在上古时期，古埃及的墓穴器皿上的符号、姓名、图形等，标志着制造者对自身"品牌"的印刻；罗马古城、庞贝古城建筑上刻着的图案，如葡萄叶、新月等，中世纪士兵盔甲、头盔上的印记，贵族家族印鉴上的家族徽记，古代中国商铺标牌、旗帜图案，古代军队气质上的图腾等，都是标志见证下的不同历史文化的品牌历程。

如今，品牌概念已深入人心，品牌研究和创新也发生了翻天覆地的变化，其中，标志作为品牌的关键，连接着消费者日新月异的认知和需求。本质上，标志是一种象征性的符号，其功能是表示特定事物，并传递思想与存储信息。创建一个品牌的全方位品牌体验，需要从创建一个品牌的标志开始，再延展到设计品牌的 VI 体系等众多元素。

标志可以是具体的，也可以是抽象的。通过图形化的语言，标志为人们提供了易于识别和记忆的便利，实现了思想的沟通和信息的传递。这种高度概括的形象具有超越语言的特性，能够跨越国界和语言障碍，使人们能够迅速感知、判断并采取行动。

标志，通常被称作 Logo，是一种通过设计具有代表性符号来传达特定信息的图形。标志随着人们的生产与生活活动而产生，并变化、发展、更新，是创意与智慧的结晶。作为知识产权和工业产权的重要组成部分，标志对企业而言是一种无形资产。无论是个人、团体、城市、

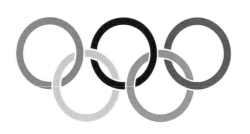

图 1-1　奥林匹克五环标志

地区还是国家，都渴望通过一个独特的形象标识来获得他人的了解和认同。因此，标志是实体形象的缩影，设计时需要精心选取最具代表性的特征，以便准确表达主体的本质和内涵。

图 1-1 所示为奥林匹克五环标志。奥林匹克五环标志代表的是团结世界中的五大洲，每个环都代表一个洲，而五种颜色则与各洲的国家没有直接关联。该标志象征着全世界运动员在奥林匹克运动会上的团结和友谊。五环交错相连的设计表达了不同国家之间的和谐与相互尊重，以及体育精神的传播无国界。

在古代，标志的使用具有深远的历史意义。它们不仅是简单的图形或符号，还是承载着部落、家族、国家等集体身份的象征，是集体认同感和凝聚力的体现。这些标志通常以图腾、徽章、旗帜等形式出现，每种形式都有其独特的文化内涵和历史背景。

▶▶ 1.1.1　图腾

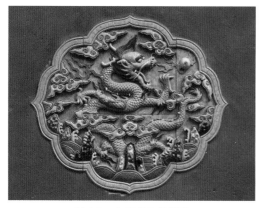

图 1-2　中国龙纹样图腾

图腾作为最古老的标志形式之一，往往与宗教信仰和神话传说紧密相连。部落中的人们崇拜特定的动物或自然现象，将其视为祖先的灵魂或守护神，图腾便成为部落成员共同敬仰的象征。图腾的形象被雕刻在器物上，绘制在岩壁或织物上，成为部落的标志，传递着对自然界的敬畏和对祖先的纪念。图 1-2 所示为中国龙纹样图腾。

▶▶ 1.1.2　徽章

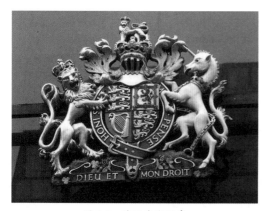

图 1-3　英国皇室徽章

徽章是一种更为精细和复杂的标志形式，通常由一系列图案、符号和文字组成，蕴含着丰富的历史信息和家族荣誉。在欧洲中世纪，贵族家族的徽章不仅用于战场上士兵的盾牌，也出现在家族宅邸的墙壁、旗帜和日常用品上，彰显着家族的地位和权力。徽章的设计往往独具匠心，反映了家族的传统、信仰和价值观。图 1-3 所示为英国皇室徽章。

▶ 1.1.3　旗帜

旗帜作为国家和民族的象征，具有强烈的政治意义和集体归属感。古代国家的旗帜上常常绘有国徽、纹章或其他具有代表性的图案，这些图案往往与国家的历史、文化和传说有着密切的联系。在战争中，旗帜是士气的象征，士兵们围绕着旗帜集结，为荣誉和自由而战。图 1-4 所示为联合国旗帜。

图 1-4　联合国旗帜

无论是图腾、徽章还是旗帜，这些标志都是古代社会集体身份和精神的载体。它们不仅代表了一个个独立的集体，更是一种文化的传承和历史的见证。随着时间的流逝，这些标志逐渐演变成现代社会中的各种符号和标识，但其背后所承载的文化意义和历史价值，始终是人类社会宝贵的遗产。图 1-5 所示为中国古代战争中的军旗。

图 1-5　中国古代战争中的军旗

1.2　标志的功能

标志的用途是多方面的，它是一种图形符号，也是一个实体、组织或概念的象征性代表。在当今社会，标志是品牌的核心元素之一，是目标群体对品牌的第一印象，可使品牌与目标群体建立触达、真实、深切的联系。一个好的标志能够让商品或企业的识别性更强。标志作为一种图形符号，具有简洁明了的特点，能够迅速传达信息和引起人们的注意。标志通过独特的形状、颜色和排版方式，将某个实体、组织或概念与其他人或事物区分开来，使人们能够快速准确地识别出来。这种识别的重要性在商业领域尤为突出，一个易于辨认的标志能够帮助消费者在众多品牌中迅速找到自己熟悉和信赖的品牌。

除了作为识别工具，标志还承载传递信息的功能。一个好的标志能够通过图形符号传达出主体的核心价值观、品牌形象和文化内涵。标志可以在无声无息之间通过视觉语言与人们进行

沟通，激发人们对品牌的兴趣和好奇心。例如，一些知名品牌的标志设计往往能够通过简洁的线条、独特的形状和鲜明的颜色，传达出品牌的个性和特点，使人们产生对品牌的认同感和忠诚度。

▶▶ 1.2.1　识别功能

在当今大生产的时代，市场上的同类产品很多，但是生产企业却不同。企业也各具特色，为了在竞争激烈的市场中树立自己的企业形象，通常都用独特的标志来展现自家企业的形象，通过一定的艺术形式来反映企业及其商品的特点，即企业标志和商品标志，来与其他同行进行区别。例如，中国联通公司和中国移动公司虽然同属通信公司，但都有各自的形象标志，如图 1-6 和图 1-7 所示。又如，耐克运动鞋与李宁运动鞋同属鞋类，但是它们的标志是不同的，消费者可以根据需要进行选择和比较，如图 1-8 和图 1-9 所示。这种代表企业形象或品牌的标志，在国际经济中十分流行，并且得到了法律的认可和保护。

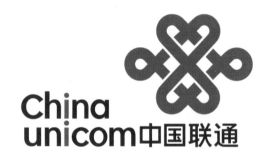

图 1-6　中国联通标志

图 1-7　中国移动标志

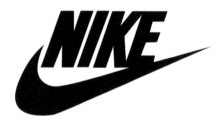

图 1-8　耐克标志

图 1-9　李宁标志

在商品交换过程中，无论是生产者还是经营者，都是通过标志来区分、识别同类产品的不同档次的。就同一生产厂家来说，不同类型的产品也能用不同的标志进行区分，如丰田汽车公司生产的皇冠、塞利卡、短跑家等不同车型，均有不同的车型标志，这样不同质量档次的商品便得到区分，如图 1-10 所示。商标在商品上使用时间越长，区分商品质量的作用就越大，特别是那些在市场上建立了信誉的名牌标志，更成为商品质量优异的象征。如柯达胶卷、尼康相机、佳能相机、徕卡相机等商标已成为摄影摄像领域质量的可靠保证，如图 1-11 ～图 1-13 所示。

图 1-10　丰田不同档次车型标志

图 1-11　柯达标志

图 1-12　徕卡相机标志

图 1-13　佳能和尼康相机标志

▶ 1.2.2　象征功能

标志能方便消费者认牌购物。消费者购买商品除了看价格，更重要的是注重选择大众公认、了解的产品，这样标志就起了很大的作用。在商品市场里，同类、同品种的产品数量繁多，其质量、等级、规格、特点是不大相同的，但只要众多的产品都有自己的标志也就不难辨认了。尤其在现代化的自选市场里，众多同类产品放在同一排货架上，如果没有他人的推荐介绍，消费者将完全凭借标志来寻找自己所需的品牌。因此，标志的作用在这里显得特别突出。例如，蒙牛集团与伊利公司的标志分别象征着各自品牌的某种意义，如图 1-14 和图 1-15 所示。

图 1-14　蒙牛标志

图 1-15　伊利标志

▶ 1.2.3　传播功能

标志对宣传企业产品及广告起到非常大的作用，能醒目、简洁、明了地传达某种信息。

在商品交换过程中，标志通过独特的名称、优美的图形、鲜明的色彩，代表着企业的信誉，象征着特定产品的质量与特色，吸引着消费者，刺激他们的消费欲望。企业的产品一旦以其优异的质量和独到的功效满足了顾客，取得了消费者的信任与好评，就成了名牌产品，这种标志就在企业与消费者之间建立了信任感和亲近感，能发挥独特的广告作用。企业也可以通过这种关系，了解企业产品在市场上的信誉与评价，从而不断提高产品质量，修正产品策略，以便更好地适应目标市场消费者的需求。就像宝马汽车和奥迪汽车一样，简单的标志广泛地传达了产品的特色与价值，如图 1-16 和图 1-17 所示。

图 1-16　宝马标志（白底和黑底效果）

图 1-17　奥迪标志（左图为 2009 年的标志，右图为 2016 年的标志）

1. 具有美化产品的功能

一个设计成功的标志，可能增强产品的美感，提高产品的身价，扩大产品的销路。例如，索尼与美的各自品牌历史上的标志图形，不仅代表品牌的唯一性，用标志直接体现公司品牌需传达的形象，同时给消费者带来美好、美妙的家电及电子产品品牌印象，如图 1-18 和图 1-19 所示。

图 1-18　索尼标志　　　　　　　　　　　　　　图 1-19　美的标志

2. 有利于国际经济交流

在国际贸易交往中，一个没有品牌标志的产品是无法进入国际市场的。企业和产品若没有标志，就难以在市场上占据一席之地，树立品牌的信誉，更得不到法律的有力保护。由此可见，一个标志不仅在国内市场起到了不容忽视的作用，而且是连接国际经济交流的枢纽，如图 1-20 ～图 1-23 所示。

图 1-20　麦当劳标志

图 1-21　惠普标志

图 1-22　保时捷标志

图 1-23　肯德基标志

1.3　标志的分类与特点

　　标志是一个企业的形象代表，在设计过程中，均有自身含义。不同类别的标志具有不同的特点，本节主要讲解标志的分类与标志的特点。

▶ 1.3.1　标志的分类

1. 按性质分类

按性质分类，标志可分为品质标志、数量标志、属性标志和特征标志。

（1）品质标志。

品质标志表明总体单位属性方面的特征，其标志表现一般用文字来表现，指明品质、安全等方面的突出特征，如图 1-24 和图 1-25 所示。

图 1-24　质量安全标志

图 1-25　安全饮品标志

（2）数量标志。

数量标志表明总体单位数量方面的特征，其标志表现可以用数值表示，即标志值，如图1-26和图1-27所示。数量标志可以显示一个单位的总体规模或分组分模块情况，并展示数量多少，其数值大小一般随单位所要表达的总数量范围而变化，可以删减数量，可以精选一定的数量，可以用数值表达，也可以不用数值而选用不同颜色、符号等元素表达。

图 1-26 Papeterie Haute-Ville 标志

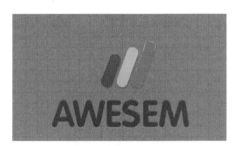

图 1-27 Awesem 标志

（3）属性标志。

属性标志描述企业的特征、性质等固有的性质。在标志设计中描述某个实体的一种事实，例如通信行业中中国电信和中国铁通，如图1-28和图1-29所示。中国电信的标志是以中国的"中"字及中国传统图案"回纹"作为基础，经发展变化而形成的三维立体空间图案。此外，它也由中国电信的英文首个字母C的趋势线进行变化组合，似张开的双臂，又似充满活力的牛头和振翅飞翔的和平鸽。而铁通的标志以中国铁通英文的缩写"CTT"为设计元素，传达企业名称，具有很强的识别性。

图 1-28 中国电信标志

图 1-29 中国铁通标志

（4）特征标志。

特征标志主要体现品牌形象最具特点的一面。例如，中国凤阳的标志，主要表现城市名称的"凤"与凤凰的联系，采用凤凰与太阳的图案，诠释完整的"凤阳"名称二字，同时，在相关体育赛事中也采用凤凰图案，如2018年凤阳国际马拉松赛活动，如图1-30所示。

图 1-30 中国凤阳城市标志与相关赛事的标志

　　相关企业的品牌，在表现标志特征上极具行业特征风格，例如，中国中医药企业云南白药和同仁堂。云南白药的标志是中央葫芦、顶部灵丹、周围宝相花的造型组合，比喻云南白药是功效卓著的灵丹妙药，取材于中国传统纹样"宝相花"，这种图案融合了牡丹、芍药、菊花等中国各种传统名花的特点。宝相花作为吉祥三宝之一，寓意着"宝"和"仙"，象征百年药企的义化内涵和地域特色。而老字号约企同仁堂的标志设计选择将两条龙作为图案，"同仁堂"三个中文字在中间，传达了对中医药传统的珍视和尊重，如图 1-31 所示。

图 1-31　中医药企业品牌标志

2. 按基本构成因素分类

按基本构成因素分类，标志可分为文字标志、图形标志和图文组合标志。

（1）文字标志。

文字标志有直接用中文、外文或汉语拼音的单词构成的，也有用汉语拼音或外文单词的首字母进行组合的。例如，小红书的标志完全使用中文字，而谷歌的标志则完全使用英文字母，如图 1-32 和图 1-33 所示。

图 1-32　小红书标志　　　　　　　　　　　图 1-33　谷歌标志

（2）图形标志。

图形标志是通过几何图案或象形图案来表示的标志。图形标志可分为 3 种：具象图形标志、抽象图形标志与具象抽象相结合的标志。苹果公司的标志发展，是具象标志的代表，风格上是从复杂到极简的演变，如图 1-34 所示。

（3）图文组合标志。

图文组合标志集中了文字标志和图形标志的长处，克服了两者的不足。香奈儿、喜茶的标志就是图形和文字结合在一起。对于成熟的品牌而言，即便标志中的图形或文字分开也能让公众认出这个品牌，如图 1-35 和图 1-36 所示。

1976 年　　　　　1977 年　　　　　1998 年

2001 年　　　　　2007 年　　　　　Today

图 1-34　苹果公司标志的具象演变

图 1-35　香奈儿标志　　　　　　　　　　　　图 1-36　喜茶标志

1.3.2　标志的特点

标志的特点有很多，归纳起来有以下几点。

1. 功用性

标志的本质在于它的功用性。经过艺术设计的标志虽然具有观赏价值，但标志主要不是为了供人观赏，而是为了实用。标志是人们进行生产活动、社会活动必不可少的直观工具。

标志有为人类共用的，如公共场所标志、交通标志、安全标志、操作标志等，如图 1-37 所示；有为社会团体、企业、仁义、活动专用的，如会徽、会标、厂标、社标等，如图 1-38 所示。

图 1-37　公共场所禁止吸烟标志　　　　　　　图 1-38　全名建设日的标志

有为国家、地区、城市、民族、家族专用的旗徽等标志，如图 1-39 所示；有为某种商品产品专用的商标，如图 1-40 所示；还有为集体或个人所属物品专用的，如图章、签名、花押、落款、烙印等，如图 1-41 所示。以上标志各自具有不可替代的独特功能，具有法律效力的标志尤其兼有维护权益的特殊使命。

图 1-39　香港及澳门特别行政区旗徽

图 1-40　娃哈哈品牌及 AD 钙奶标志

图 1-41　乾隆印章之一、启功签名、TF Boys 标志、火器印章等

2. 识别性

标志最突出的特点是各具独特面貌，易于识别，显示事物自身特征，标示事物间不同的意义、区别与归属是标志的主要功能。各种标志直接关系国家、集团及个人的根本利益，不能相互雷同、混淆，以免造成错觉。因此，标志必须特征鲜明，令人一眼即可识别，并过目不忘。

例如，乾隆钤印是乾隆在书画中经常使用的印玺，出自《中国书画家印鉴款识》，收录了172 方，故宫博物院的一些古代绘画精品，大多数是乾隆最珍爱的收藏。乾隆皇帝印玺成为鉴定乾隆皇帝御览、御笔书画真伪和断代的重要依据，如图 1-42 所示。

海昏侯的印章之一则不同，以"海"字代表刘贺身份，如图 1-43 所示。

图 1-42　部分乾隆钤印

图 1-43　海昏侯印章

3. 显著性

显著性是标志的又一个重要特点，除隐形标志外，绝大多数标志的设置就是为了引起人们的注意。因此，色彩强烈醒目、图形简练清晰，是标志通常具有的特征。如图 1-44 所示，在许多行业中，为了让标志具有显著的特点，选用色彩明丽、易于记忆的色彩，如红色、橙色、绿色等，甚至颜色的显著性也会成为该品牌标志的专有色。例如，爱马仕橙就是爱马仕品牌特有的橙色，也称为"爱马仕橙色"或"爱马仕橘色"，这个橙色已经成为爱马仕品牌的代表色之一，它采用了一种特殊的橙色调，具有鲜明、明亮、高贵、时尚等特征。

图 1-44　标志的显著性

4. 多样性

标志种类繁多、用途广泛，无论从其应用形式、构成形式还是表现手段来看，都有着极其丰富的多样性。标志的应用形式，不仅有平面的，还有立体的。标志的构成形式，有直接利用物象的，有以文字符号构成的，如蒂芙尼的标志直接使用公司品牌英文名称，如图 1-45（a）所示；有以具象、意象或抽象图形构成的；有以色彩构成的，如腾讯视频推出以播放键为视觉

载体的新符号，寓意腾讯视频方便快捷的观看体验和自由丰富的选择，如图 1-45（b）所示。

（a）　　　　　　　　　　　　　　　　　　　　　　　（b）

图 1-45　蒂芙尼和腾讯标志

　　多数标志是由几种基本形式组合构成的。就表现手段来看，品牌标志设计的丰富性和多样性几乎难以概述，因为每个品牌在不同历史时期，根据不同的市场变化，会对品牌标志进行调整，而且随着科技、文化、艺术的发展，总在不断创新，力求符合当时的标志设计趋势。例如，京东采用吉祥物与文字结合的方式，突出京东小狗的形象，在多年的发展历程中，对小狗形象进行了几次调整，但是给消费者的印象却有较大的观感差别；爱奇艺的标志则在文字构造、字体上进行了调整，力求极简且好记，如图 1-46 所示。

old　　　　　　　　　　　　　　　　　　　　　new

2017—2020 年　　　2021 年　　　2021 年 6 月　　　2021 年 6 月

图 1-46　标志的发展创新

5. 艺术性

　　凡经过设计的非自然标志都具有某种程度的艺术性。既符合实用要求，又符合美学原则，给人以美感，是对艺术性的基本要求。艺术性强的标志更能吸引和感染人，给人以强烈和深刻的印象。标志的高度艺术化是时代和文明进步的需要，是人们越来越高的文化素养的体现和审美心理的需要。

　　例如，故宫博物院和三星堆博物馆作为文化艺术领域博物馆的代表，在标志设计上各具特色，但不变的是对艺术性的追求。

故宫博物院标志直接取自中国汉字"宫"的字形，如图 1-47 所示。"宫"字的一点取材于"海水江牙"和"玉璧"的图形元素；"宫"的两个"口"，表意紫禁城"前朝后寝"的建筑理念；"宫"字下边不封口，寓意皇宫过去是封闭的，而今日的故宫博物院是开放的。标志造型上方的"海水托玉璧"，取其珍如拱璧之意，璧是国之瑰宝，象征国之尊严；造型中的矩形与故宫空间格局相符合，与玉璧构成"天圆地方"。标志像"宫"字，又像故宫博物院的大门入口宫殿建筑。

图 1-47　故宫博物院照片与标志设计的关联

三星堆历史博物馆标志选用了知名书法家启功的手书字体样式，将三星堆代表性的出土文物脸部作为主要图形元素，并将历史博物馆英文名字"SANXINGDUI MUSEUM"融进图形中，既表现了历史时间传统式，也凸显了中华民族传统精神和现代艺术的意识，如图 1-48 所示。

图 1-48　从三星堆文物头像到三星堆博物馆标志的联想艺术性表达

6. 准确性

标志无论要说明什么、指示什么，无论是寓意还是象征，其含义必须准确。首先要易懂，符合人们认识心理和认识能力。其次要准确，避免意外的多解或误解，尤应注意禁忌。让人在极短时间内一目了然、准确领会，是标志优于语言、快于语言的长处。

2008 年北京奥运会的会徽，是 2008 年北京奥运会使用的标志，主体图形是近似椭圆形的中国传统印章，上面刻着运动员在向前奔跑的姿态，下方是用毛笔书写的"Beijing 2008"和奥运五环，采用红色作为主体颜色，准确表达了北京奥运会的特征和象征意义。

2008 年北京奥运会会徽各图案具有不同的象征意义：奔跑的"人"形代表生命的美丽与灿烂，汉语拼音"Beijing"和"2008"字样象征 2008 年北京奥运会，奥运五环是奥林匹克精神的象征，以金石印章为形象的奥运会徽代表中国人民对奥林匹克的敬重与真诚。

与北京奥运会会徽设计协调一致的是，北京奥运会的吉祥物、运动图标等设计均能让人产生很强的记忆点，且准确表达了北京奥运会的中国文化特色，如图 1-49 所示。

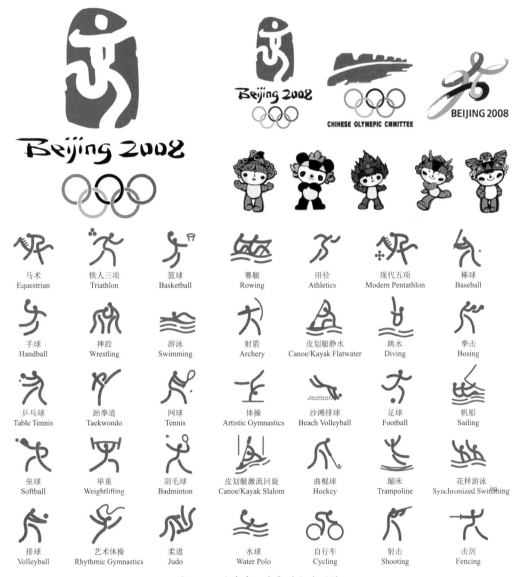

图 1-49　北京奥运会相关标志设计

7. 持久性

标志与广告或其他宣传品不同，一般都具有长期使用价值，不轻易改动。在当今社会，印刷、摄影、设计和图像传送的作用越来越重要，这种非语言传送的发展具有了和语言传送相抗衡的竞争力量。标志是其中一种独特的传送方式。例如，人们看到烟的上升，就会想到下面有火，烟就是有火的一种自然标记。这种人为的烟，既是信号，也是一种标志。这种非语言传送的速度和效应，是语言和文字传送所不及的。

虽然现在语言和文字传送的手段已十分发达，但像标志这种令公众一目了然，效应快捷，并且不受民族、国家、语言文字束缚的直观传送方式，更适应生活节奏不断加快的需要，其特殊作用是任何传送方式都无法替代的。标志是表明事物特征的记号——它以单纯、显著、易识别的物象、图形或文字符号为直观语言，除标示什么、代替什么之外，还具有表达意义、情感和指令行动等作用。标志，作为人类直观联系的特殊方式，不但在社会活动与生产活动中无处

不在，而且对于国家、社会集团和个人的根本利益，越来越显示其极重要的独特功用。

公共场所的标志、交通标志、安全标志、操作标志等，对于指导人们进行有秩序的正常活动、确保生命财产安全，具有直观、快捷的功效。商标、店标、厂标等专用标志对于发展经济、创造经济效益、维护企业和消费者权益等具有实用价值和法律保障作用。标志的直观、形象、不受语言文字障碍等特性，有利于国际的交流与沟通，因此，国际化标志得以迅速推广和发展，成为视觉传送最有效的手段之一，成为人类共通的一种直观的联系工具。例如，红十字会的"红十字"与安全出口标志都是具有通识性和持久性的，如图 1-50 和图 1-51 所示。

图 1-50　中国红十字会标志

图 1-51　安全出口标志

1.4　标志设计的基本要求

标志设计不仅是实用物的设计，也是一种图形艺术的设计。标志设计与其他图形艺术表现手段既有相同之处，又有自己的艺术规律。由于对标志设计简练、概括、完美的要求十分苛刻，即要完美到几乎找不到更好的替代方案，其难度比其他任何图形艺术设计都要大得多，如肯德基和麦当劳标志分别如图 1-52 和图 1-53 所示。

图 1-52　肯德基标志

图 1-53　麦当劳标志

标志设计的基本要求如下。

- 设计必须充分考虑其实现的可行性，针对其应用形式、材料和制作条件采取相应的设计手段。同时还要顾及应用于其他视觉传播方式（如印刷、广告等）或放大、缩小时的视觉效果。
- 设计应在明了设计对象的使用目的、适用范畴及有关法规等有关情况，以及深刻领会其功能性要求的前提下进行。

- 构思必须慎重推敲，力求深刻、巧妙、新颖、独特，表意准确，能经受住时间的考验。
- 设计要符合作用对象的直观接受能力、审美意识、社会心理和禁忌。
- 构图要凝练、美观、适形（适应其应用物的形态）。
- 色彩要单纯、强烈、醒目。
- 图形、符号既要简练、概括，又要讲究艺术性。

遵循标志设计的艺术规律，创造性地探求恰当的艺术表现形式和手法，锤炼出精当的艺术语言，使所设计的标志具有高度的整体美感，获得最佳视觉效果。标志艺术除具有一般的设计艺术规律（如装饰美、秩序美等），还有独特的艺术规律。

▶ 1.4.1　符号美

标志艺术是一种独具符号艺术特征的图形设计艺术。标志艺术把来源于自然、社会及人们观念中认同的事物形态、符号（包括文字）、色彩等，经过艺术的提炼和加工，使之构成具有完整艺术性的图形符号，从而区别于装饰图和其他艺术设计。标志图形符号在某种程度上带有文字符号式的简约性、聚集性和抽象性，甚至有时直接利用现成的文字符号，但却不同于文字符号。标志图形符号是以"图形"的形式体现的（现成的文字符号必须经图形化改造），更具鲜明形象性、艺术性和共识性。符号美是标志设计中最重要的艺术规律。标志艺术就是图形符号的艺术，如图 1-54 和图 1-55 所示。

图 1-54　QQ 音乐的音符标志设计　　　　　图 1-55　中国银行标志的钱币图形

▶ 1.4.2　特征美

特征美是标志独特的艺术特征。标志图形所体现的不是个别事物的个别特征（个性），而是同类事物整体的本质特征（共性），即类别特征。通过对这些特征的艺术强化与夸张，可以获得共识的艺术效果，如图 1-56 和图 1-57 所示。这与其他造型艺术通过有血有肉的个性刻画获得感人的艺术效果是迥然不同的。但特征美对事物共性特征的表现又不是千篇一律和概念化的，同一共性特征在不同设计中可以而且必须各具不同的个性形态美，从而各具独特的艺术魅力。

图 1-56　甘肃省博物馆标志　　　　　　图 1-57　湖北博物馆标志

1.4.3 凝练美

构图紧凑、图形简练，是标志艺术必须遵循的结构美原则，如图1-58所示。标志不仅单独使用，而且经常用于各种文件、宣传品、广告等视觉传播物之中。具有凝练美的标志，不仅在任何视觉传播物中（不论放得多大或缩得多小）都能显现出自身独立完整的符号美，而且对视觉传播物产生强烈的装饰美感。凝练不是简单，凝练的结构美只有经过艺术提炼和概括才能获得。

图1-58　美的广告中的标志

1.4.4 单纯美

标志艺术语言必须单纯再单纯，力戒冗杂。一切可有可无和可用可不用的图形、符号、文字、色彩坚决不用；一切非本质特征的细节坚决剔除；能用一种艺术手段表现的就不用两种。高度单纯而又具有高度美感，是标志设计艺术的难度所在，如图1-59和图1-60所示。

图1-59　耐克标志　　　　　　　　　图1-60　蔚来标志

1.5 　标志设计的基本原则

标志是一个标准化、典范、可变换形态的视觉形象，如图1-61所示。

著名标志设计大师保罗·兰德，设计过包括IBM、UPS、ABC等标志，他的作品特质有两个：一是极简；二是经典，即永不过时。如今，标志设计领域延续保罗·兰德对设计的要求，在他看来，好的标志设计应当富有价值、删繁留简、阐明意义、美化修饰、演绎赞美、让人信服、经典记忆等。

图 1-61　迪士尼标志在迪士尼乐园和广播中的应用

从品牌方面，标志设计应遵循如下 4 个原则：一是要塑造品牌形象，二是要增强品牌识别力，三是要提高消费者购买欲望，四是要提升受众对品牌的忠诚度。从设计本身而言，标志设计要尊崇标志是品牌的视觉语言这一基本原则。总之，除了要考虑设计美感等因素，还要考虑不同用途的呈现、营销因素、可持续性、受众认知和情感共振等。

因此，一个成功的标志设计，一般应该遵守以下基本原则。

▶ 1.5.1　识别原则

标志必须遵守识别原则，即有光鲜的个性、独特的面貌，忌讳相同或类似。标志的视觉冲击力越强、刺激水平越高、艺术概念越奇妙、辨识度越高，就越能给人留下深刻的印象，引导人们分辨和认识，这就是标志设计的辨认本则——识别原则。图 1-62 所示为联合利华和 Switch 标志。

图 1-62　符合识别原则的标志

▶ 1.5.2　传达原则

标志设计必须遵守传达原则。传达是品牌要素的核心，传达品牌情报、信息、理念等内容。把一类庞杂的理念、概念替换为视觉图案，可以产生一个易于辨认、独具一格的典范形象。通过标志抒发特定的含义，可以传达一定的意义、精神、文化、形象、产品营销等内容给消费者，如图 1-63 所示。

图 1-63　标志的视觉传达典范

▶▶ 1.5.3 审美原则

标志设计的一个重要原则是审美，人的视觉对对象的接触往往是霎时的，视觉对形象的一瞬间的接收、消化，要求标志必须有简练、鲜明、强烈的视觉效果，这样才能给大家留下深刻的印象。一个设计完善的标志，要符合美学造型规律，具有创意创新精神，唤起人们产生美的感受、享受、共鸣。

例如，北京大学的校徽体现了鲁迅及中国人的独特审美原则，简洁且意义丰富，在中文

图 1-64　北京大学校徽

字艺术、象形艺术表现、颜色审美等方面诠释极致，让我们体会到共同的感受和享受。"北大"两个篆字上下排列，构成了"三人成众"的意象，给人以"北大人肩负着开启民智的重任"的想象；徽章用中国印章的格式构图，整体造型结构紧凑、明快有力、蕴涵丰富、简洁大气，透出浓厚的书卷气和文人风格；同时，"北大"二字还有"脊梁"的象征意义。鲁迅用"北大"两个字做成了一具形象的脊梁骨，借此希望北京大学的毕业生成为国家民主与进步的脊梁，如图1-64 所示。

▶▶ 1.5.4 时代原则

一个品牌的标志不是一成不变的，而是随着时代变迁顺应变化的，因此标志应遵守时代原则。一方面要顺应时代变化，对标志进行更新，以便与受众产生共鸣。例如，可口可乐、小米、苹果、博柏利等知名品牌都对自己的标志进行了时代化的改变，其中苹果标志的发展变化如图 1-65 所示。另一方面要引领时代，预判标志设计趋势，对品牌的发展进行前瞻性思考。

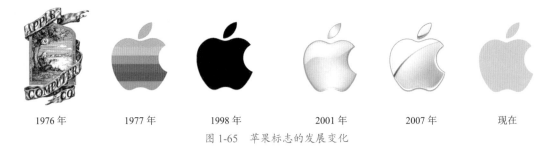

1976 年　　　1977 年　　　1998 年　　　2001 年　　　2007 年　　　现在

图 1-65　苹果标志的发展变化

Tips：什么是好的标志设计？

关于 Logo 优秀与否的标准，有很多种总结。第一种是 ARMA 模式标准，这一模式从 Logo 是否具备注意力、反应力、内涵度、记忆度 4 个方面对 Logo 进行评价；第二种是定位模式，定位模式讲究唯一性原则，也就是说一个 Logo 中心是否唯一、造型是否简单、色彩是否醒目、尺寸是否适用；第三种是保罗·兰德总结的简洁性、独特性、可适性、适应性、可记忆性、普适性、经典不过时。第四种是形态标准，这一标准主要对外形的美观程度进行评价，包括外形元素、比例、风格、色彩。

第2章
标志的设计方法

当我们谈论标志的表现形式时，实际上在探讨的是标志如何通过不同的视觉元素来传达特定的信息和意义。这些表现形式多种多样，包括但不限于图形、文字、颜色组合，以及它们之间的相互作用。标志的主要表现形式有文字标志、图形标志、组合标志、字母标志、徽章标志、抽象标志和吉祥物标志等。

每种表现形式都有独特的优势和适用场景，设计师需要根据品牌的定位、目标受众及所要传达的信息来选择最合适的标志表现形式。通过精心设计，一个成功的标志不仅能吸引注意力，还能在消费者心中留下深刻的印象，从而增强品牌的识别度和影响力。

2.1 文字标志的设计

文字标志主要依赖于文字来传达信息，通常使用公司或品牌的名称。文字可以通过不同的字体、大小和排版来展现独特的风格。

文字标志的设计方法如下：

① 选择品牌名称、缩写、本质特征字的字体。

② 用线条描绘出字体的内部骨架，也可以用图形替代字体的笔画。

③ 字体笔画变换形态，变成合适的图形，且保留文字的识别性。

④ 为字体加上色彩、底色、边框等元素。

图 2-1 所示为不同类型的中文文字标志设计。例如，喜马拉雅和快看漫画分别采用本质特征"听"和"快看"作为客户端的标志，公众一看就能明白它的核心业务。小红书、贝因美等品牌则使用品牌全称的圆润字体。

图 2-1　一些品牌的文字标志设计

设计一个有效的文字标志是一项需要创意、技巧和策略的任务。以下是设计文字标志的一些基本方法。

① 确定目标受众：在开始设计之前，首先要明确标志的目标受众是谁。这将帮助设计师了解应该采用什么样的设计风格和元素来吸引特定的群体。

② 研究竞争对手：观察并分析竞争对手的标志，了解行业内的常见做法和趋势，这有助于设计出独特而又有辨识度的文字标志。

③ 选择合适的字体：字体是文字标志的核心元素。选择一种易于阅读、具有独特性且能够传达正确信息的字体至关重要。字体可以是衬线体、无衬线体、手写体或其他任何能够表达品牌个性的字体。

④ 色彩运用：色彩不仅能增加视觉吸引力，还能传递情感和信息。选择与品牌形象相符合的颜色，并考虑文化差异对颜色含义的影响。

⑤ 简洁性：一个好的文字标志应该简洁明了，避免过于复杂的设计。简单的标志更容易识别和记忆。

⑥ 可适应性：考虑到标志需要在不同的媒介和尺寸上使用，设计时要保证在不同的应用场景下都能保持清晰和有效。

⑦ 创造性：虽然要遵循一些基本原则，但不要忘记创新。可以尝试不同的排列组合，添加独特的设计元素，使标志与众不同。

⑧ 反馈和修正：设计初稿后，获取客户和目标受众的反馈，根据反馈进行必要的调整和优化。

⑨ 法律保护：确保设计的文字标志不侵犯他人的版权或商标权，必要时进行商标注册，保护自己的设计不被侵权。

通过以上这些方法，设计师可以创造出一个既有视觉冲击力又能有效传达品牌信息的文字标志。记住，一个好的文字标志是品牌身份的核心，它能够在消费者心中留下深刻的印象，并在激烈的市场竞争中脱颖而出。

2.2　图形标志的设计

图形标志侧重于使用抽象或具象的图形来代表品牌或公司。这些图形可以是简单的几何形状，也可以是复杂的插画或符号。

图形标志的设计方法如下：

① 确定基本图形，如正方形、圆形、三角形等。

② 图形变化：对图形进行分割，如水平、垂直、斜角等；对图形进行重复造型、组合；改变图形大小，然后进行排列。

③ 为图形选择合适的颜色。

1. 抽象的图形标志设计

如高德地图的标志，无论新旧，设计理念都是简约、板正，用几何线条勾勒出一个抽象的地球表面平面，以颜色区分方格化的区域，垂直或水平的线条代表道路，飞机代表方向，呈现出地图及导航的形象。再如，央视频以中国红为主色调，以片状图为基本元素，代表互联网无处不在的信息碎片，通过传播让彼此相连，诠释了优秀的抽象图形标志设计，如图 2-2 所示。

图 2-2　抽象图形标志设计

2. 具象的图形标志设计

例如，肯德基、世界自然基金会、雀巢、中国餐厅等标志设计是具象的形象。肯德基采用创始人的头像；世界自然基金会及中国餐厅则使用大熊猫的形象；雀巢标志的设计灵感来源于大自然中工艺巧妙、坚固耐用的鸟巢结构，小雀鸟代表着自由与创新的精神，如图 2-3 所示。

图 2-3　具象图形标志设计

图形标志作为企业、组织或产品的形象代表，其设计过程不仅需要遵循一定的原则和方法，还需要充分传达出所代表的核心价值和理念。在设计图形标志时，设计师通常会采用以下几种方法。

① 简洁性原则：一个优秀的图形标志应该简单明了，易于识别和记忆。过于复杂的设计往往会分散观众的注意力，不易形成深刻印象。因此，设计师在创作时会尽量简化图形元素，保留最能代表品牌特征的部分。

② 独特性原则：图形标志的设计应该具有独特性，能够让人一眼就能区分出来自不同品牌的标志。这要求设计师在设计时，避免模仿或借鉴已有的设计，而是要创造出独一无二的视觉符号。

③ 适应性原则：图形标志需要在不同的媒介和场合中保持一致性和辨识度。这意味着设计师在设计时要考虑到标志的可扩展性和适应性，确保在不同的尺寸、颜色和背景条件下都能保持其完整性和视觉效果。

④ 色彩运用：色彩是图形标志中非常重要的视觉元素，不同的色彩能够激发人们不同的情感反应。设计师在选择色彩时，会根据品牌的定位、目标受众和文化背景来决定使用哪些颜色，以及如何搭配这些颜色。

⑤ 象征意义：图形标志往往承载着特定的象征意义，这些意义可以是对企业文化的反映，也可以是对产品特性的抽象表达。设计师在设计时会深入挖掘和研究这些内在的含义，并将其巧妙地融入图形设计之中。

⑥ 字体选择：在某些情况下，图形标志会包含文字元素，如品牌名称的首字母或缩写。这时，字体的选择就变得尤为重要。合适的字体不仅能增强标志的美感，还能提升品牌的专业性和权威性。

⑦ 故事性：一个好的图形标志往往能够讲述一个故事，通过故事来吸引和连接消费者。设计师在设计时可以考虑将品牌的历史、创始人的故事或者产品的独特之处融入设计中，使标志不仅仅是一个视觉符号，更是一个有故事的品牌代言。

总之，图形标志的设计是一个综合考量创意、原则和品牌特性的过程。设计师需要不断实践和探索，才能创作出既有视觉冲击力又能深入人心的图形标志。

2.3 组合标志的设计

组合标志结合了文字和图形的元素，以创造一个更加丰富和有辨识度的品牌形象。这种类型的标志可以同时利用文字的直接性和图形的象征性。

组合标志的设计方法如下：

① 图形和文字的组合，采用 2.1 节和 2.2 节介绍的设计方法，组合起来。

② 图形和文字的融合，在 2.1 节和 2.2 节介绍的方法的基础上，需要做到在图形中融入文字，巧妙融合。

组合标志设计较为常见，如时尚品牌 MCM、五粮液、茅台等，如图 2-4 所示。

图 2-4　组合标志设计

　　组合标志的设计方法是一种复杂而精细的创作过程，涉及对不同元素、符号和图形的巧妙组合与布局，以创造出一个具有独特意义和视觉吸引力的标志。在设计组合标志时，设计师需要遵循一系列原则和步骤，确保最终的作品既能传达出正确的信息，又能在视觉上吸引目标观众。

　　首先，设计师需要进行充分的市场调研和品牌分析，了解品牌的核心价值、目标受众及竞争对手的情况。这一步对于确定标志设计的基调和风格至关重要，因为它将直接影响标志的视觉效果和传播效果。

　　接下来，设计师将开始草图阶段，这是一个创意思维和想象力发挥的阶段。设计师可以尝试各种不同的图形组合、颜色搭配和字体选择，以寻找最能代表品牌特色和传达品牌信息的设计方案。在这个过程中，设计师可能会创作出多个不同的草图，以便从中筛选出最合适的设计。

　　草图完成后，将进入精细化设计阶段。在这个阶段，设计师会对选定的草图进行细节上的打磨和完善，包括调整图形的比例、优化颜色的对比度、选择合适的字体和排版等。这些细微的调整都是为了增强标志的可读性和视觉冲击力。

　　此外，设计师还需要考虑到标志的适用性和灵活性。一个好的组合标志不仅要在视觉上吸引人，还要在不同的媒介和尺寸下保持清晰和识别度。因此，设计师需要确保标志在不同的背景色、不同的打印材料甚至是不同的数字平台上都能够表现出良好的适应性。

　　最后，设计师会与客户进行沟通和反馈，根据客户的意见进行必要的修改和调整。这个过程可能需要反复多次，直到双方都对最终的设计感到满意。

　　总之，组合标志的设计方法是一个系统而全面的过程，不仅要求设计师具备出色的创意能力和审美眼光，还要求设计师能够深入理解品牌的需求和市场的趋势，以确保设计出的标志能够在竞争激烈的市场中脱颖而出，为品牌赢得更多的关注和认可。

2.4　字母标志的设计

　　字母标志使用品牌的首字母或缩写来构建标志。这种形式的标志简洁而易于识别，常用于具有较长名称的公司或品牌。

　　字母标志的设计方法如下：

1. 字母非连接排列

　　在选用品牌核心字母之后，对字母进行排列，且相互之间不连接，如图 2-5 所示。

图 2-5　字母非连接排列

2. 字母连接排列

字母连接排列是指品牌字母之间互相连接成为一体，如 Lexus、LEE、YSL 等标志。例如，运动品牌 New Balance、时装品牌 URBAN REVIVO 的全名英文名较长且不易记忆，汽车品牌 LEXUS 的英文不易记忆，在标志设计上采用英文首字母缩写的方式来构建标志，进行横向排列，字母首位相连或相交，如图 2-6 所示。

图 2-6　字母连接排列

3. 字母立体空间排列

字母立体空间排列是指品牌字母在立体空间（如 X、Y、Z 轴）上排列，如图 2-7 所示。

图 2-7　字母立体空间排列

字母标志的设计方法是一种创意和策略的融合，涉及对字母形式、风格和排列的深思熟虑，以创造出一个独特且具有辨识度的视觉符号。设计一个字母标志通常需要遵循以下几个步骤：

① 研究和分析。在开始设计之前，设计师需要对品牌进行深入的研究和分析，包括了解品牌的核心价值观、目标受众、市场定位及竞争对手的品牌形象。这一步有助于设计师确定标志设计的方向和风格。

② 概念构思：基于研究结果，设计师将开始构思字母标志的概念。这个阶段涉及创意思维和草图绘制，设计师会尝试不同的字母组合、字体风格和构图布局，以找到一个能够有效传达品牌信息的设计概念。

③ 字体选择：选择合适的字体是字母标志设计中的关键步骤。字体不仅需要美观，还要与品牌的个性相匹配。设计师可能会选择现有的字体或者定制一个独一无二的字体来满足特定

的设计需求。

④ 颜色和形状：颜色的选择会影响标志的情感表达和视觉效果。设计师需要考虑颜色的心理学意义，并确保所选颜色与品牌形象保持一致。同时，形状的运用也是设计中的一个重要方面，它可以增强标志的记忆点和辨识度。

⑤ 细节打磨：一旦确定了基本的设计元素，设计师将专注于细节的打磨。这可能包括调整字母间距、对齐和比例，以确保标志在不同的尺寸和媒介上都能保持清晰和一致性。

⑥ 反馈和修正：设计过程中，获取客户或目标受众的反馈至关重要。设计师需要根据反馈进行必要的调整和修正，以确保最终的标志设计能够满足品牌的需求并且得到目标受众的认可。

⑦ 应用和测试：最后，设计师将在不同的背景和媒介上测试字母标志的应用效果，确保在各种情况下都能保持其有效性和一致性。

通过这些精心设计的步骤，字母标志的设计方法确保了标志不仅在视觉上吸引人，而且能够有效地传达品牌的核心信息，从而在激烈的市场竞争中脱颖而出。

2.5　徽章标志的设计

徽章标志通常包含象征性的图形元素，并被置于一个类似盾牌或徽章的形状中，这种形式的标志往往传达出传统和权威的感觉。

徽章标志的设计方法如下：

① 确定品牌要使用的徽章元素，如人物、动物、植物、工具等。

② 提取徽章元素的轮廓，描绘细节，修饰轮廓。

③ 确定徽章样式的边框，然后选择合适的色彩、文字等元素。

例如，汽车品牌保时捷、兰博基尼采用盾牌质感的徽章作为标志设计的主要元素；食品品牌徐福记、清华大学使用中国传统图腾徽章；足球俱乐部皇家马德里、香港大学、哈佛大学则使用巴洛克元素的徽章，如图 2-8 所示。

图 2-8　徽章标志设计

徽章标志的设计方法是一种将特定元素、符号和图案结合在一起，以创造一个独特、有意义且易于识别的视觉符号的过程。这个过程通常涉及对品牌理念、价值观和目标受众的深入理解，以确保所设计的徽章标志能够有效地传达品牌信息并吸引目标受众。

在设计徽章标志时，设计师需要遵循以下几个关键步骤：

① 研究和分析。设计师需要深入了解品牌的核心理念、价值观和目标受众。这包括研究品牌的历史、文化背景、竞争对手及行业趋势，以便为徽章标志的设计提供有力的支持。

② 创意构思。在充分了解品牌的基础上，设计师开始进行创意构思，将品牌理念、价值观和目标受众的需求转化为具体的视觉元素。这一阶段需要设计师发挥丰富的想象力和创造力，提出多种可能的设计方案。

③ 草图绘制。设计师根据创意构思，开始绘制徽章标志的草图。这一阶段需要设计师不断尝试和修改，以确保所设计的徽章标志既具有独特性，又能有效地传达品牌信息。

④ 色彩选择。色彩是徽章标志设计中非常重要的一个元素，直接影响徽章标志的视觉效果和情感表达。设计师需要根据品牌理念、价值观和目标受众的喜好，选择合适的色彩搭配，以增强徽章标志的视觉冲击力和辨识度。

⑤ 字体选择。字体是徽章标志中的另一个关键元素，可以帮助传达品牌的个性和风格。设计师需要根据品牌的定位和目标受众的喜好，选择合适的字体样式，以增强徽章标志的独特性和吸引力。

⑥ 细节优化。在徽章标志的设计过程中，设计师需要不断对草图进行细节优化，以确保徽章标志的线条、形状和比例都达到最佳状态。此外，设计师还需要考虑到徽章标志在不同尺寸和应用场景下的可读性和视觉效果。

⑦ 反馈和修改。设计师需要与客户保持密切沟通，及时获取客户对徽章标志设计的反馈意见，并根据客户的需求和建议进行相应的修改和完善。

总之，徽章标志的设计方法是一个综合性、系统性的过程，需要设计师具备丰富的设计经验、敏锐的市场洞察力和良好的沟通能力。遵循这些关键步骤，设计师可以为客户创造出一个独特、有意义且易于识别的徽章标志。

2.6 抽象标志的设计

抽象标志使用不直接模仿现实世界任何物体的形状或图案，而是通过色彩、线条和形状的组合来传达品牌的本质，如图 2-9 所示。

图 2-9 抽象标志设计

抽象标志的设计方法如下：

① 确定品牌核心传达的理念，选择用于抽象设计的图形、文字。

② 使用变形、夸张、拟人等表现手法，进行抽象、简化操作，以表达品牌名称中所要表达的含义，如北京奥运会标志、冬奥会标志。

③ 添加色彩、义字、边框等元素。

在探讨如何设计抽象标志时，首先需要理解抽象标志的本质。抽象标志是一种不直接描绘具体物体或形象的图形符号，通过简化、概括或形式上的变形来传达特定的概念、情感或品牌理念。设计一个成功的抽象标志，不仅需要艺术创造力，还需要对品牌形象和目标受众有深刻的理解。

设计方法的第一步是进行品牌分析。这意味着设计师需要深入了解品牌的核心价值观、使命、愿景及目标市场。这一步至关重要，因为它将指导整个设计过程，确保标志能够准确地反映品牌的个性和定位。

接下来，设计师将进入创意阶段，这是设计过程中最为自由和有趣的部分。在这一阶段，设计师会尝试各种图形组合、颜色搭配和字体样式，以创造出独特且具有辨识度的抽象图形。这些图形可能是几何形状的集合，也可能是完全原创的形式，它们的目的是抓住观众的注意力，并在无形中传达品牌信息。

在创意阶段之后，设计师需要对初步的设计概念进行筛选和细化。这个过程可能需要多次迭代，设计师会不断评估每个概念的有效性，确保所选的设计不仅视觉上吸引人，而且在传达品牌信息时清晰无误。

此外，设计师还需要考虑标志的适用性和可扩展性。一个好的抽象标志不仅要在视觉上吸引人，还要在不同的媒介和尺寸下保持其完整性和辨识度。这可能意味着设计师需要在设计的复杂性和简洁性之间找到平衡点。

最后，一旦确定了最终的设计，设计师将与品牌团队合作，确保标志在所有的品牌材料和触点中得到一致和正确的应用，包括网站、名片、产品包装、广告等。

总之，抽象标志的设计方法是一个综合的过程，结合了品牌分析、创意探索、设计迭代和品牌应用。通过这些步骤，设计师能够创造出既有美感又能有效传达品牌信息的抽象标志，从而为品牌的成功奠定坚实的视觉基础。

2.7　吉祥物标志的设计

吉祥物标志使用一个特定的角色或动物作为品牌的代表，这个角色通常是虚构的，并且具有一定的人格特征，使其能够与公众产生情感联系，如图 2-10 所示。

吉祥物标志的设计方法如下：

① 确定品牌吉祥物，如动物、植物。

② 吉祥物的图形变化、色彩变化、结构比例变化，找到适合品牌调性和表达意义的图案。

③ 从色彩、造型、表情、道具、服饰等多个角度，让吉祥物看上去有专属性、有故事、有特性、有习性、够简约、有功能等。

在探讨吉祥物标志的设计方法时，首先要明确吉祥物标志的概念及其在品牌、活动或组织中的作用。吉祥物标志通常是一种充满魅力和吸引力的视觉符号，代表着特定的品牌、活动

或组织，通过可爱、有趣或其他吸引人的特质来吸引公众的注意力，从而传递出积极的信息和形象。

图 2-10　吉祥物标志设计

设计一个成功的吉祥物标志需要遵循一系列步骤和方法，这些步骤确保了设计的结果既具有视觉吸引力，又能够有效地传达其代表的品牌或信息。以下是设计吉祥物标志的一些关键步骤。

① 研究和理解目标受众。在开始设计之前，设计师需要深入了解吉祥物标志的目标受众，包括他们的年龄、性别、兴趣和文化背景。这有助于设计师创造出能够与受众产生共鸣的吉祥物形象。

② 定义品牌个性。吉祥物标志应该反映其所代表品牌的个性和价值观。设计师需要与品牌团队合作，明确品牌的核心竞争力和希望传达的关键信息。

③ 创意构思。在有了明确的品牌个性和目标受众后，设计师可以开始进行创意构思。这个阶段包括绘制草图、创造多个概念和迭代设计，直到找到一个既符合品牌形象又能吸引目标受众的吉祥物设计。

④ 设计细节。选定了初步的吉祥物概念后，设计师需要细化设计的各个方面，包括颜色选择、形状、表情和其他图形元素。这些细节对于赋予吉祥物独特性和记忆点至关重要。

⑤ 反馈和修正。设计过程中的一个重要环节是获取反馈。设计师应该将初步设计方案展示给品牌团队和潜在用户，收集他们的意见和反馈，并据此进行必要的调整。

⑥ 最终设计。经过多次迭代和改进后，设计师将完成吉祥物标志的最终设计。这个设计应该是一个综合了品牌个性、目标受众喜好和市场趋势的视觉符号。

⑦ 应用和推广。设计完成后，吉祥物标志将被应用于各种媒介和场合，如广告、产品包装、宣传材料和活动推广中。设计师可能需要提供不同格式和尺寸的设计文件，以适应不同的应用场景。

通过以上步骤，设计师可以创造出一个既有视觉冲击力又能有效传达信息的吉祥物标志。这样的标志不仅能够增强品牌的可识别性，还能在消费者心中留下深刻的印象，从而提升品牌的整体价值和市场影响力。

2.8　设计标志图形练习

通过前面章节的学习，我们掌握了标志设计的基本设计方法，下面练习设计标志图形的方法。

▶ 2.8.1　构思、草图

现在我们闭上眼睛思考，在脑子里形成一个构思，确定想法后，就开始动手绘画，用笔快速将创意呈现在纸上，先大致画一部分有代表性的示例，避免灵感丢失，如图 2-11 和图 2-12 所示。

图 2-11　构思关键字

图 2-12　绘制草图

▶▶ 2.8.2 基本形、放大

可以使用 Photoshop、Illustrator 等软件，在辅助背景上绘制基本形，将其放大，可以观察到像素点。

灰色背景辅助的定界框，此处设定为常用的 16×16 像素，用眼睛衡量，注意视觉均衡，在尺寸一致的情况下，矩形会显得偏大，如图 2-13 所示。

图 2-13　基本形

将图形放大，注意调节不要太猛，这样就可以看到像素点和网格粗线，如图 2-14 所示。

图 2-14　放大

可以消除锯齿，通常这样做是为了清晰，而不是锐利，不要为了消灭而消灭，需要保留一些杂边，图标才能平滑。

▶▶ 2.8.3 创作过程

一切准备就绪，现在就开始创作吧！创作的时候，可能会画完一个就缺少灵感了，不妨试试举一反三及演变的方法，如图 2-15 和图 2-16 所示。

加减法　　　　　　　　　　对称

旋转　　　　　　　　　　微调整

图 2-15　常用方法

基本形的演变

圆的演变　　　　　　　　　　　　　　规则矩形的演变

不规则常用形状　　　　　　　　　　　　其他形状

图 2-16　常用演变

▶ 2.8.4　常用方法——变形

　　创作图标的时候，最常使用的方法之一就是变形，可以将其他基本形状进行组合，自由发挥，遵循"整体到局部"的原则，先造型再修饰细节，如图 2-17 所示。

形状组合

椭圆和长方形组合，形成箭头形状　　三角形和长方形组合，形成房屋形状　　圆形和长方形组合，形成电话形状　　圆角矩形和圆形组合，形成设置图标

圆形和长方形组合，形成白云形状　　圆形和长方形组合，形成照相机形状　　椭圆和圆角矩形组合，形成锁子形状　　三角形和五边形组合，形成五角星形状

图 2-17　形状组合

第3章
标志的表现形式

　　标志设计的表现形式多种多样，每种都有其独特的魅力和应用场景。无论是抽象的探索还是具象的再现，亦或是符号的简化与动态的创新，标志设计都在不断地拓展其边界，丰富着我们的视觉文化。在这个多元化的时代，标志设计将继续以其无限的创造力，激发更多的思考和对话。

3.1　标志设计的拟人法

　　标志设计的拟人法，是指将人类的特质、情感或行为特征赋予动物、植物、物品或其他非人类实体的一种艺术手法。这种方法在标志设计中运用广泛，因为它能够跨越物种界限，创造出新颖的视觉语言，让观者在共鸣中产生联想，从而加深对设计主题的理解。

▶ 3.1.1　拟人法的创意表现

　　在情感传递方面，拟人化的形象能够直接触及人心，传递出喜悦、悲伤、愤怒等复杂情感，使信息传递更为直观。在幽默效果上，通过拟人化创造的幽默场景，可以缓解紧张气氛，让人在轻松愉快的氛围中接收信息。在批判与讽刺方面，拟人法也常用于社会批判和讽刺，通过对非人类对象的拟人化处理，隐喻地表达对社会现象的看法。

▶ 3.1.2　拟人法的设计原则

　　拟人化的程度要适中，如果过于夸张，可能会适得其反，失去真实感和说服力。拟人化的元素应与设计主题保持一致，避免出现不协调的情况。设计师应不断探索新的拟人化表现形式，避免陈词滥调，保持作品的新鲜感和独创性。

▶▶ 3.1.3　拟人法在标志设计中的应用

在标志设计中运用拟人法可以吸引消费者的注意力，使标志更加生动有趣。

例如，将汽车描绘成有表情的角色，可以传达车辆标志的性能特点和品牌个性。

捷豹汽车的标志是一只正在纵身跳跃，象征力量和速度的美洲豹，生动、简练、动感，表情和动作蕴含着力量、节奏与勇猛，如图3-1所示。

东风标致汽车的标志以帅气的雄狮为形象，象征灵活、力量和美丽，如图3-2所示。

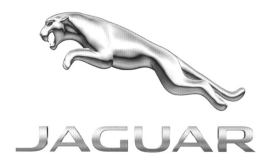

图 3-1　捷豹汽车的标志　　　　　　　　　　　图 3-2　东风标致汽车的标志

▶▶ 3.1.4　拟人法在品牌创意中的应用

品牌通过拟人化的标识设计，可以更好地与消费者建立情感连接，如米其林轮胎的吉祥物就是一个典型的拟人化形象。

米其林轮胎标志是一个轮胎造型的白色人物，多年以来以迷人的微笑、可爱亲善的形象，使米其林扬名天下。设计师偶然发现墙角的一堆直径大小不同的轮胎很像人的形状，于是就创造出一个由许多轮胎组成的特别人物造型，如图3-3和图3-4所示。

图 3-3　米其林轮胎吉祥物在不同场景中的拟人化　　　图 3-4　米其林轮胎标志及广告

▶ 3.1.5　拟人法在广告形象塑造中的应用

在广告中运用拟人法可以吸引消费者的注意力，使产品更加生动有趣。例如，M&M's 是美国著名巧克力豆品牌，品牌设计使用拟人法，将字母做成各种颜色的巧克力豆，形成独特的 IP 形象，被亲切地称为"M 豆"，每个颜色的 M 豆性格鲜明，向人们传递了色彩缤纷的巧克力的无限乐趣，如图 3-5 所示。

图 3-5　M&M's 巧克力豆品牌的拟人法

3.2　标志设计的联想法

在众多标志设计方法中，联想法是一种独特而强大的工具，它能够激发设计师的想象力，将看似平凡的元素转化为令人惊叹的视觉盛宴。

▶ 3.2.1　图形联想法的定义与原理

图形联想法是一种基于人类心理反应和思维模式的创意技巧。联想法依赖于人们大脑中自然形成的联想机制，即当看到一个图形或元素时，会不由自主地想到与之相关的事物。设计师通过有意识地利用这种机制，可以将一个概念、形状或符号与另一个看似不相关的对象联系起

来，创造出新颖而有趣的图形创意。

例如，光明乳业的标志为由红、白、蓝三色构成的形似流动的字母"M"，由 M 可联想到牛奶的英文单词 Milk。红、白、蓝三色分别象征阳光、牛奶、蓝天，在蓝天之下流出一滴天然的乳汁（从水滴原型联想而来），传递天然新鲜的意义，如图 3-6 所示。

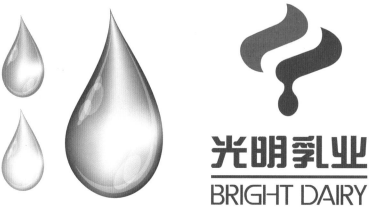

图 3-6　光明乳业标志的图形联想

中国联通的标志，由中国古代吉祥图形"盘长"纹样（盘长结，又称吉祥结）演变而来。回环贯通的线条，象征着中国联通作为现代电信企业的井然有序、迅达畅通，以及联通事业的无以穷尽、日久天长。 标志造型有两个明显的上下相连的"心"，它形象地展示了中国联通的通信的服务宗旨，将永远为用户着想，与用户心连着心，如图 3-7 所示。

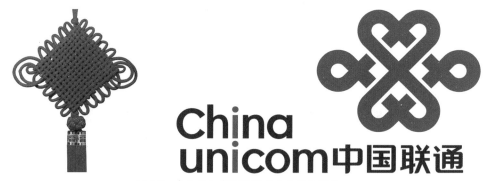

图 3-7　盘长结与中国联通标志之间的联想

▶▶ 3.2.2　图形联想法的类型

图形联想法包括直接联想、间接联想、情感联想和概念联想。

1. 直接联想

直接联想是最直观的联想方式，如看到火的形状联想到热情或危险，如图 3-8 所示。

2. 间接联想

间接联想需要更多的思考和转换，如由曲线联想到柔和的音乐旋律，如图 3-9 所示。

3. 情感联想

情感联想是基于情绪反应的联想，如将某种颜色（如粉色）与特定的情感体验（如爱）联系起来，如图 3-10 所示。

图 3-8　火元素标志　　　　　　　　　　　　　图 3-9　曲线元素标志

图 3-10　粉色与爱的情感联想

4. 概念联想

概念联想涉及更深层次的思考，如将抽象的概念（如自由）与具体的图形（如飞鸟）相联系，如图 3-11 所示。

图 3-11　飞鸟与自由的联想

3.2.3　图形联想法的应用

在图形设计中应用联想法，可以遵循以下步骤。

1. 研究与观察

深入了解目标受众的兴趣、文化背景和心理特点。

2. 思维导图

使用思维导图来探索和扩展与主题相关的各种概念和图像。

3. 创意融合

将不同的元素、概念和情感融合在一起，创造出独特的图形语言。

4. 反复试验

不断尝试和修改，直到找到最佳的联想组合。

例如，深圳南山区征集形象标识（Logo），要求设计作品应立足南山区的发展定位，深入把握城区精神和城区气质，深度挖掘产业、人文、自然、历史等要素，做到特色鲜明、主题突出、直击人心，以设计的创意和美感，唤起观赏者的认同和共鸣。同时，必须具备显著的独特性和辨识度，易于被不同文化背景人士理解和认同，做到"一眼想到、一眼记住"。入围作品中很多使用了图形联想法。

投稿人段宇晨提取南山首拼字母"n"作为主体设计要素，简洁直观地体现出南山的地域特征和专属性。图形将"融生万物、创新高地"的概念融入其中，"春笋"融入字母"n"，突出了南山区扮演着深圳的改革先锋与发展主力。字母"n"联想一扇"门"，代表着南山区以开放包容的姿态，致力于国际化建设，打造宜居宜业国际化滨海城区的目标，如图3-12所示。

投稿人郭东的方案以"南山 Nanshan"名称中的汉字"山"作为联想，成为标志主体，一眼即可见此"山"，"山"字形中的线条连绵不绝，转承启合，隐含了一个"无限"符号，寓意"南山"的无尽创想与无限可能，同时图形联想 DNA 双螺旋结构，表现"南山"的创新基因，是"南山"未来发展的动力源景，如图3-13所示。

图 3-12　投稿人段宇晨的方案

图 3-13　投稿人郭东的方案

▶▶ 3.2.4　图形联想法的优势

图形联想法的优势在于其开放性和多样性。图形联想法不仅能帮助设计师打破传统思维的局限，还能提供无限的可能性，让作品更加生动和有深度。此外，图形联想法还能增强观众的参与感，因为每个人根据自己的经验和感受，可能会有不同的联想和解读。

3.3　标志设计的对比法

标志设计中的对比法是一种强有力的视觉表达手段，不仅能增强设计的吸引力，还能有效地传达信息和情感。作为一名设计师，理解并掌握对比法的应用，对于创作出具有创意和影响力的图形内容至关重要。通过巧妙地运用对比法，设计师和艺术家能够让他们的视觉作品在信息的海洋中脱颖而出，与观众建立深刻的连接。

▶ 3.3.1　图形对比法的定义与作用

　　图形对比法是指在标志设计中通过色彩、形状、大小、纹理等元素的对立使用，以突出差异性，创造视觉焦点。这种方法可以增强视觉效果，引导观众的视线，使得作品的主题和信息得以凸显。对比不仅是视觉上的冲击，还能够激发情感反应，使观众在心理上产生共鸣。

　　例如，深圳南山区标志设计的部分入围作品的图形对比，如图 3-14 所示。建筑或企业形象标志图形对比如图 3-15 所示。

图 3-14　深圳南山区的标志设计图形对比

图 3-15　建筑或企业形象标志图形对比

▶ 3.3.2　图形的色彩对比

　　色彩对比是图形创意中最直观的对比方式。通过冷暖色、互补色或明暗色的对比，设计师可以创造出戏剧性的效果。例如，明亮的红色与冷静的蓝色相对比，不仅能吸引眼球，还能传达出激情与平静的情感对比。

　　儿童品牌标志的设计，通常会选用冷暖色调对比的方式。例如，红色和蓝色的对比，也会

选择互补色，如蓝色和黄色等，以保证标志传达出清新、鲜活的感觉，如图 3-16 所示。

图 3-16　儿童品牌标志设计的颜色对比

色彩对比的使用需要细致的规划，以确保信息清晰传达而不混乱。

3.3.3　图形形状与大小的对比

除了色彩，形状和大小的对比也是图形创意中的重要元素。圆形与方形的对比，大尺寸元素与小尺寸元素的搭配，都能够创造出动态和节奏感。这种对比不仅增加了视觉的趣味性，还能够帮助观众区分不同的信息层次，使得主要信息更加突出，如图 3-17 所示。

图 3-17　图形形状与大小的对比

▶ 3.3.4　纹理与材质的对比

首先，来看纹理和材质的示例：同一个字母 P 呈现出不同的纹理和材质对比，如线条纹理、金属材质、丝带材质、立体砖块材质、渐变色彩纹理等，如图 3-18 所示。不同品牌的标志设计，不同的纹理给人的视觉感受不同，情感联系也不相同。

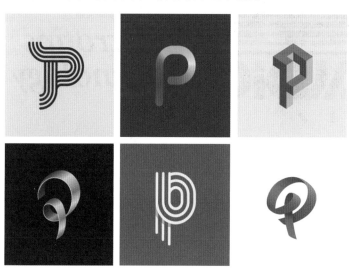

图 3-18　字母 P 的不同纹理与材质

纹理的对比可以增加标志设计的触感和深度感。光滑的表面与粗糙的质地相对比，可以模拟真实世界的材料属性，从而增强设计的可信度。同时，纹理的对比也能够为标志设计增添立体感，使其更具吸引力。

▶ 3.3.5　空间关系的对比

空间关系的对比涉及元素之间的排列和组合。通过对齐、对称、重复等手法，设计师可以在有限的空间内创造出秩序与和谐，或者故意打破这种秩序，制造出视觉张力。空间关系的对比不仅关乎美学，更是信息层次和阅读流程的体现，如图 3-19 所示。

图 3-19　空间关系的对比

图 3-19　空间关系的对比（续）

3.4 标志设计的夸张法

在标志设计的世界里，夸张不仅仅是一种修辞手法，还是一种强有力的视觉语言。夸张法通过故意放大或扭曲事物的特征，创造出令人难忘的图像，从而在观众心中留下深刻的印象，如图 3-20 所示。

▶ 3.4.1　图形夸张法的定义与特点

夸张法是一种常见的艺术表现手法，通过故意放大事物的某一特性或细节，以达到强调、讽刺或幽默的效果。在标志设计中，夸张不仅能够吸引观众的注意力，还能够强化信息的传达。夸张的特点在于它的极端性和直观性，能够迅速引起观众的情感共鸣，使得设计理念和信息更加鲜明和直接，如图 3-21 所示。

图 3-20　麦当劳的标志设计　　　　　　　图 3-21　图形夸张的标志设计

3.4.2　夸张法在标志设计中的应用

标志设计中的夸张法是一种能够增强视觉效果、提升信息传递效率的重要手法。夸张法通过放大事物的特性，创造出独特的视觉语言，让观众在惊叹中领会设计的深层含义。夸张法的成功运用，不仅能够丰富图形设计的表现力，还能够激发观众的情感共鸣，使作品在激烈的市场竞争中脱颖而出。

1. 强调重点

设计师通过夸张某一元素的大小、形状或颜色，可以有效地突出设计的重点，使观众立即注意到最关键的信息。2019 年 7 月，西班牙可口可乐官网登出"舌头"Logo，如图 3-22 所示，希望人们能通过感官来认识、享受、体验、回忆那些可口可乐带来的美好时刻。

2. 创造幽默

适度的夸张可以产生幽默感，为设计增添趣味性，使信息传递变得更加轻松愉快，如图 3-23 所示。

图 3-22　西班牙可口可乐 2019 年 7 月的舌头 Logo

图 3-23　久久丫标志的夸张幽默

3. 引发思考

夸张的形象往往超越现实，激发观众的想象力，引导他们进行深层次的思考。

4. 强化记忆

夸张的图形因其独特性而容易被记住，有助于提高品牌或产品的辨识度。

3.4.3　夸张法的设计原则

虽然夸张法在图形创意中具有广泛的应用，但在使用时也需遵循一定的原则。

1. 目的性

夸张应服务于设计的主题和目标，避免无目的的夸张导致信息的混淆。

2. 适度性

夸张的程度需要控制，过度夸张可能会引起误解或反感。

3. 创造性

夸张应富有创意和新颖性，避免陈词滥调的夸张形式。

4. 文化敏感性

在不同的文化背景下，夸张的接受度和解读可能不同，设计师需要考虑文化差异。

夸张法是图形创意中的一种强大工具，它能够以非常规的方式放大视觉表达的效果。通过巧妙运用夸张，设计师不仅能够吸引观众的目光，还能够深化信息的内涵，使设计作品更具影

响力和传播力。然而，夸张法的使用需要谨慎，它要求设计师具备敏锐的观察力、丰富的想象力和深厚的文化底蕴，以确保夸张的合理性和有效性。

例如，2025 年大阪世博会的会徽标志设计非常吸引人眼球，如图 3-24 所示，官方的解释如下：生活在这个空间，你会发现世界是由无数的、微小的循环组成的。不仅是人类，当动物、植物或事物到尽头时，其中的一部分就会延续下去，成为新的事物。

虽然设计夸张，但该会徽以"生命之光"为主题，形似"细胞"，不仅象征"每一个生命个体的可能性"，也寓意此次大会将继承 1970 年大阪世博会的"基因"。

结合会徽设计，吉祥物（如图 3-25 所示）在此基础上确定为"脉脉"，表现了大阪"水都"的形象。

图 3-24　2025 年大阪世博会会徽标志设计　　　　图 3-25　2025 年大阪世博会吉祥物

其他优秀夸张标志设计如图 3-26 所示。

图 3-26　一些优秀夸张设计的标志

第4章
标志设计的艺术原则

标志设计的艺术原则又称"标志的审美法则",是所有设计学科共同研究的课题。在日常生活中,美是每个人都追求的精神享受。当接触到任何具有存在价值的事物时,这种共识源于人们长期的生产与生活实践积累,其基础就是客观存在的美的形式法则,即所谓的"形式美法则"。在人们的视觉经验中,高大的杉树、耸立的摩天大楼、巍峨的山峰等,结构轮廓都是由高耸的垂直线构成的,因此,垂直线在视觉上给人以上升、雄伟、庄严的感觉。而水平线则让人联想到地平线、辽阔的平原、平静的大海等,从而产生开阔、平缓、宁静的感受……这些基于生活经验的共识使人们逐步揭示了形式美的基本原则。图 4-1 和图 4-2 所示为一些符合设计法则的标志设计作品。

图 4-1　树的标志设计　　　　　　　　图 4-2　山的标志设计素材

4.1 图形的平衡法则

自然界中，平衡对称的形式无处不在，如鸟类的双翼、植物的叶片等。因此，对称形态在视觉上给人一种自然、稳定、均匀、协调、整齐、典雅、庄重和完美的朴素美感，这与人们的视觉习惯相符。在平面构图中，对称可以分为点对称和轴对称两种类型。

假设在某一图形的中心画一条直线，将图形分成两个相等的部分，如果这两部分的形状完全相同，那么这个图形就是轴对称图形，这条直线被称为对称轴。另一方面，如果存在一个中心点，以该点为中心通过旋转可以得到相同的图形，这样的图形被称为点对称图形。点对称又可以细分为几种类型，包括向心的"径向对称"、离心的"放射对称"、旋转式的"旋转对称"、逆向组合的"逆对称"、自圆心逐层扩大的"同心圆对称"等。在平面构图中使用对称法则时，应避免由于过度的绝对对称而产生的单调和呆板感。有时，在整体对称的结构中加入一些不对称的元素，可以增加构图版面的生动性和美感，从而避免单调和呆板。图4-3 ～图4-10所示为一些符合平衡设计法则的作品。

图 4-3　视觉平衡

图 4-4　摄影中的对称平衡

图 4-5　建筑中的对称平衡

图 4-6 海报设计中的构图平衡

图 4-7 标志设计中的构图平衡

图 4-8 冷暖色调平衡、同心圆对称、旋转对称

图 4-9 放射对称

图 4-10　逆对称

4.2　图形的律动法则

　　律动即节奏和韵律，指的是在运动过程中有序的连续性。构成节奏的两个关键要素是时间关系（即运动的持续性）和力度关系（即强弱的变化）。将运动中的这种规律性的强弱变化组合并进行重复，便形成了节奏。自然和生活中都存在着节奏。正如普列汉诺夫所言："对所有的原始民族来说，节奏具有极其重要的意义。"原始人类感知和欣赏节奏的能力是在劳动过程中形成和提升的。自然界中也存在节奏，如季节的更迭。节奏感不仅存在于音乐中，体现为长短音、强弱音的循环，也存在于绘画、建筑、书法等艺术形式中。例如，梁思成分析了建筑中柱窗排列所表现出的节奏感。在节奏的基础上，融入特定情调的色彩就形成了韵律。韵律能够更加丰富地激发人的情趣，满足人的精神享受需求。图 4-11 ～图 4-20 所示为一些符合律动设计法则的作品。

图 4-11　律动在色块上的运用

图 4-12　律动在大自然中产生

图 4-13　律动在古希腊建筑上的运用

图 4-14　日出日落是一天的韵律

图 4-15　红黄绿等色彩的节奏性变化

图 4-16　如果我们可以看见音乐，它可能是这样子的

图 4-17　富有节奏的色调

图 4-18　动感的线条

图 4-19　活动的线条　　　　　　　　　　　　　　　图 4-20　线条的变化

4.3　图形的多样性与统一法则

　　多样性是形式美法则中的一种高级形态，又称多样统一。这一概念涵盖从简单的一致性、对称平衡到多样化的统一，其过程可以比喻为"一生二，二生三，三生万物"。多样统一映射了生活和自然界中的对立统一的规律，整个宇宙便是一个和谐的、多样统一的全体。多样统一反映了客观事物内在的固有特性。图 4-21 ～图 4-25 所示为一些符合多样性与统一设计法则的作品。

图 4-21　各种各样的线条　　　　　　　　　　　　　图 4-22　各种各样的颜色

图 4-23　各种各样的拼贴形状

图 4-24　手绘线条的自由与统一

图 4-25　线条的统一

　　形式美，作为人类在创造美的形式、美的过程中对美的形式规律的经验总结和抽象概括，主要包括对称均衡、单纯齐一、调和对比、比例尺度、节奏韵律和变化统一。

　　但是，在艺术创作中，没有一种适合一切内容的固定不变的形式美法则。对形式美的法则的运用也是这样，要根据作品的具体内容灵活运用，争取做到多样又统一的视觉效果。图 4-26 ～图 4-29 所示为一些设计形式美的灵活运用。

图 4-26　平面设计中人物造型的多样性与色调的统一

图 4-27　标志设计中角色造型的统一

图 4-28　平面设计中各种各样的面孔　　　　图 4-29　标志设计与角色的多样性及色调的统一

4.4　图形的比例法则

比例指的是部分与部分或部分与整体之间的数量关系，体现了一种精确的比率概念。在长期的生产和生活实践中，人们一直在应用比例关系，并以人体自身的尺寸作为参照标准，根据活动的便利性总结出各种尺度标准，这些标准被应用于服装、食物、住宅和交通工具的制造中。例如，古希腊时期发现的黄金比例 1 : 1.618，至今被认为是全球通用的美学标准，它与人眼视野的宽高比相吻合。适当的比例能够产生和谐美感，是形式美法则中的一个关键要素。在平面构图中，美的比例是决定所有视觉单元大小及它们之间编排组合方式的一个重要因素。图 4-30～图 4-35 所示为一些符合比例法则的平面艺术作品。

图 4-30　纸的比例

图 4-31　透视产生的比例

图 4-32　比例空间

图 4-33　叠加和尺寸比例

图 4-34　线条比例透视

图 4-35　空间比例透视

改变物体的大小比例，可以改变我们对事物的看法。正确的比例适用于写实图像，如人面部的"黄金法则"规律比例，如图 4-36 所示。

当然，也有许多非正常的比例的设计，例如，卡通画中经常出现九头身、十头身的人物。

在标志设计时，要分析各图形的比例关系，学会设计符合"黄金比例法则"等规则的标志，如图 4-37 和图 4-38 所示。

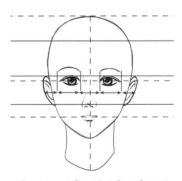

图 4-36　正常人的面部五官比例

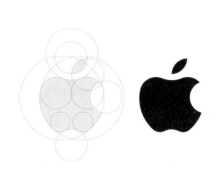

图 4-37　苹果标志的设计比例示意

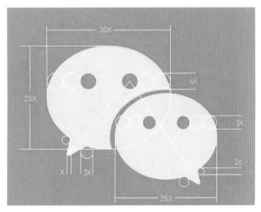

图 4-38　微信标志设计的比例示意

当我们在运用比例时，会估算和思考物体的体积，这是一个数学问题，首先要在脑海中不断衡量物体的大小、形状、质量和体积的关系，如图 4-39 和图 4-40 所示。

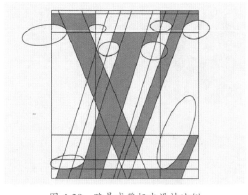

图 4-39　路易威登标志设计比例

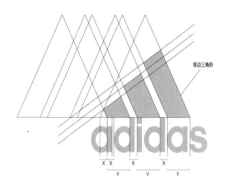

图 4-40　阿迪达斯标志设计比例

4.5　图形的联想法则

图 4-41　水果和动物的联想组合

图形创意的画面透过视觉传达引发联想，营造出某种意境。联想是思维的拓展，可以从一个事物扩展到另一个事物。以色彩为例：红色通常让人联想到温暖、热情和喜庆；绿色容易让人想到大自然、生命和春天，从而唤起平静、生机勃勃和春意盎然的感觉。不同的视觉形象及其构成要素能激发独特的联想和意境。由此产生的图形象征意义，作为视觉语义的一种表达方式，被广泛运用于图形创意设计中。图 4-41 ～图 4-44 所示为一些符合联想设计法则的作品。

大象　　　　斑马

图 4-42　动物之间的联想组合

斑马　　　　　　彩虹

图 4-43　动物和颜色之间的联想组合

图 4-44　装饰纹样的联想

4.6 图形的对比和强调法则

对比和强调是两种至关重要的表现手法，它们如同艺术家手中的"魔法棒"，能够将平凡的画面变得生动而有趣，让观者在一瞬间捕捉到作品的灵魂。图4-45～图4-55所示为一些符合对比和强调设计法则的作品。

对比，又称对照，是一种将反差极大的视觉元素巧妙组合的技巧。对比能够在保持整体统一的同时，让人感受到一种鲜明且强烈的视觉冲击。对比的魔力在于能够让主题更加突出，使视觉效果更加活跃。这种效果是通过一系列对立因素的巧妙运用来实现的，包括色彩的明暗、冷暖对比，饱和度的差异，色相的对比，形状的大小、粗细、长短、曲直等，以及方向、数量、排列、位置等多维度的对立。这些对比关系体现了哲学上矛盾统一的世界观，即在对立中寻求和谐，在差异中展现统一。

在现代设计领域，对比法则的应用极为广泛。无论是平面广告设计、室内装潢，还是时尚搭配，对比都能够带来意想不到的视觉效果。设计师通过对比手法，引导观众的视线，突出重点，从而传递出更明确的信息和情感。例如，在一张海报设计中，设计师可能会使用鲜艳的色彩对比来吸引注意力，或通过大小不一的文字排版来强化信息层次。

强调是艺术家在作品中对某一特定物体或区域进行重点处理的手法。强调的目的是吸引人们的视线，使这个突出的物体或区域成为作品的重点或意趣中心。强调可以通过多种方式实现，如使用明亮的色彩、夸张的形状、独特的纹理或与众不同的布局。在一幅画作中，艺术家可能会通过加强对光影的处理来强调主体，或通过细节的精细描绘来吸引观众的目光。

对比和强调虽然是两个不同的概念，但它们在实际应用中往往是相辅相成的。一个成功的视觉作品往往同时运用了对比和强调的手法，以达到最佳的视觉效果。通过对比，艺术家创造了视觉上的张力和节奏；通过强调，艺术家能引导观众进入作品的深层意境。

图 4-45　不同元素的对比

图 4-46　软（上）硬（下）边缘的对比

图 4-47　颜色冷暖的对比

图 4-48　在艺术创作中使用各种元素进行强调

图 4-49　画面的最佳位置在交叉点附近

图 4-50　自然界中的颜色强调

图 4-51　颜色强调

图 4-52　建筑设计中的形状强调

图 4-53　焦点强调

图 4-54　正负空间对比

图 4-55　正负空间标志设计

　　在创造形式美的作品中，我们需要深入理解和掌握不同形式美的法则，明确想要达到的形式效果。形式美的法则是多样的，包括对称、平衡、节奏、比例等，每种法则都有其特定的表现功能和审美意义。例如，对称可以给人带来稳定、和谐的感觉，而节奏则可以增强作品的动态感。

　　在选择适用的形式美法则时，我们需要根据作品的主题和内容，以及想要表达的情感和信息来选择。例如，如果想要表达一种安静和平和的感觉，那么可能会选择使用对称和平衡的法则；如果想要表达一种动感和活力，那么可能会选择使用节奏和比例的法则。

　　形式美的法则并不是固定不变的，它会随着美的事物的发展而发展。因此，在创造形式美的过程中，既要遵循形式美的法则，又不能犯教条主义的错误，生搬硬套某一种形式美法则。需要根据内容的不同，灵活运用形式美法则，在形式美中体现创造性特点。

第5章
标志设计的要素

在日常所见的标志设计作品中，无论形象多么复杂，都是基于点、线、面这些基本元素构建而成的。通过将具象和抽象的点、线、面按照美学原则和一定的秩序进行分解和组合，可以创作出新颖的视觉传达效果。点、线、面不仅是各种艺术形式中的基础要素，它们也与生活中的实体有着紧密的联系。接下来，让我们深入了解点、线、面之间的关系和表现规律。图 5-1 ～图 5-4 所示为以点、线、面结合的优秀标志设计。

图 5-1　不同的线

图 5-2　不同的点

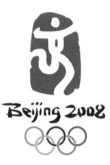

reddot design award

图 5-3　点和线结合　　　　　　　　　　图 5-4　点和面结合

5.1　点

在标志设计中，点是最基础的造型元素，也是最小的元素，构成了所有形态的根本。点的大小是相对的，它与画面中的其他元素通过对比来决定。在画面中，点起到了装饰和丰富效果的作用，同时也有助于营造氛围。作为视觉元素之一，点在版面空间中具有引起视觉张力的特性。当版面空间仅包含一个点时，这个点会因为其显著性而产生集中力，吸引观众的视线聚焦于该点。点的紧张感和视觉张力在心理上给人们一种向外扩张的感觉。点在版面空间中的位置、数量和大小的差异，会给人带来不同的视觉和心理体验，如图 5-5 所示。

图 5-5　点元素的视觉张力

点是版面设计中最基本的元素，具有凝聚观众视线的能力。单一的点可以轻易地集中视觉注意力，起到吸引视线和强调特定元素的效果。相反，多个点的丰富变化和组合会促使视线在它们之间往返跳跃，从而增强视觉张力，并能在视觉上形成线或面的效应。图 5-6 和图 5-7 所示为点元素产生线和面的效果。

图 5-6　点元素产生线、线成面的效果　　　　　　　图 5-7　点元素产生面的效果

▶ 5.1.1　点的概念

从几何学的角度来看，点是没有大小的，只存在于位置上。然而，在造型艺术中，点不仅有大小，还具有面积和形状。在视觉艺术中，我们所感知到的点是一个相对的概念，是相对于线和面来说的。例如，一扇窗户在我们眼前呈现为一个面，但从一栋高楼的角度看，它可能就是一个点。同样，如果将高楼置于整个城市的广阔背景之下观察，它也仅是众多点中的一个。因此，相对而言，较大的形状会被视为面，较小的则被看作点；细长的形状容易被理解为线，而宽阔的形状则更容易被认为是面。图 5-8 ～图 5-10 所示为点在画面中的作用。

图 5-8　由点构成的画面，放大后是一个个圆点

图 5-9　点可以连成线，也可以叠加成渐变色

图 5-10　整个画面缩小后也可以成为一个点

▶▶ 5.1.2　点的分类

　　点作为基本的视觉元素，形态种类众多，可以大致分为抽象形态和具象形态两大类。抽象形态通常指的是几何形状和自由形状；具象形态是指那些能够代表我们所看到的人物、物体、自然景观等的图形。

　　不同形状的点能激发人们不同的视觉心理感受。例如，圆形的点常常给人以活泼、跳跃、灵动的感觉；方形的点则给人以庄重、稳定、阳刚之气的感受；三角形或菱形的点可能传达出尖锐、冲突、速度和科技感；弯曲的点常带有柔美、流畅和动感韵律的感觉。图 5-11 和图 5-12 所示为点的抽象和具象形式。

图 5-11　抽象的点设计

图 5-12　具象的点设计

▶ 5.1.3　点的表现方法与表现效果

　　使用不同的工具或在不同种类的纸张上作画，绘制出的点效果会有所不同。即使是相同的工具，采用不同的绘画技巧同样会产生不同风格的点效果。通常情况下，点的面积越小，给人的点感觉越明显；反之，当点覆盖的面积较大时，会给人一种面的感觉。然而，视觉上，较小的点的存在感通常也较弱。

　　点的视觉形象既可以是实体的，也可以是虚拟的；可以是正形，也可以是负形，每种表现形式都有其独特的视觉效果。当点的轮廓简洁且清晰时，它的视觉效果显得强而有力。相反，如果边缘模糊或者点是中空的，那么它的效果就显得较为微弱。

　　当大小相似的点置于同一平面上时，可能会产生空间距离上的错觉，较大的点看起来似乎更接近观察者，而较小的点则给人一种后退的感觉。这种现象就是我们常说的"近大远小"的视觉效应。图 5-13 ～图 5-15 所示为点的表现效果。

图 5-13　点变大就成了面　　　　　　　　图 5-14　点在不同的空间中感受也不同

图 5-15　点的大小不同，在相同空间中感受不同

1. 标志设计中的点元素

标志设计中点的运用主要可以体现在两个层面：有序排列的点和无序排列的点。在未来的标志设计实践中，可以探索将传统图案与抽象的点元素相结合的方法，以此创造出更多优质且具有本土文化特色的标志设计作品，如图 5-16 和图 5-17 所示。

图 5-16　手和圆点组成的树木标识　　　　　图 5-17　圆点组成的数字 8 标识

在图形设计领域，点是所有形态构成的基础。在几何学的定义中，点仅具有位置属性，不具备方向性或连接性。然而，在形态学的视角下，点不仅包括大小、形状、色彩和肌理等造型元素，其外形也不仅限于圆形，还可以是正方形、三角形、矩形及各种不规则形状。此外，点还可以表现为文字、阿拉伯数字、英文字母或具象图案等。重要的是，无论其面积大小如何变化，都必须保持点的本质特征。

虽然点元素在人类远古时期的手工制品表面装饰中已被广泛应用，但在当代，设计师仍然

利用点的多样性和排列组合的无限可能，不断创造出充满艺术魅力的设计作品，展现了点这一基本元素的持久吸引力和创新潜能，如图 5-18 和图 5-19 所示。

图 5-18　圆点组成的渐变标识　　　　　　　　图 5-19　圆点组成的叠加标识

2. 版面设计中的点元素

在版式设计中，点元素的运用极具灵活性和变化性。不同的组合方式、大小和数量都可以创造出多样的视觉效果。当大量点元素通过疏密有致的混合排列，采用聚集或分散的方法构成布局时，这种编排被称为密集型编排。相对地，当使用剪切和分解的手法来打破整体形状，从而形成新的构图效果时，这种编排被称为分散型编排，如图 5-20 ～图 5-23 所示。

图 5-20　点的不同造型　　　　　　　　　　　图 5-21　点的叠加应用

图 5-22　点的平均分配

图 5-23　点的空间应用

3. 点在设计中无处不在

点作为图形设计中的基本元素，在作品中无处不在。在有限的版面空间中，点可以用来点缀和装饰画面，增添细节之美。在版式的创作过程中，通过巧妙地安排大量的点元素，并以有序的方式排列组合这些点，可以形成密集的布局模式。这种排列不仅能够展现出视觉上的平衡感，还能营造出层次分明的视觉效果，给观者带来节奏感的心理体验，如图 5-24 ～图 5-29 所示。

图 5-24　密集点平面设计应用

图 5-25　密集点标志设计应用

图 5-26　聚焦点标志设计应用

图 5-27　放射分散点的应用

图 5-28　自由点应用

图 5-29　点的规则排列

5.2　线

线是一种几何元素，具有位置、方向和长度，可以被视为点在移动后所形成的轨迹。与点主要强调其位置和聚集效果不同，线的特性在于它的方向性和外形轮廓。线在画面中的作用如图 5-30 和图 5-31 所示。

图 5-30　线的构成　　　　　　　　　　　　　图 5-31　线可以指引方向

▶ 5.2.1　线的概念

　　点在移动过程中形成了线。根据几何学的定义，线是没有粗细的，只有长度、方向和形状。然而，在视觉艺术表现中，情况有所不同。可以将各种相对细长且不倾向于形成面或点的形态视为线形。在视觉艺术中，线的形态和其所产生的效果是极为丰富和多样的，如图 5-32 ～图 5-35 所示。

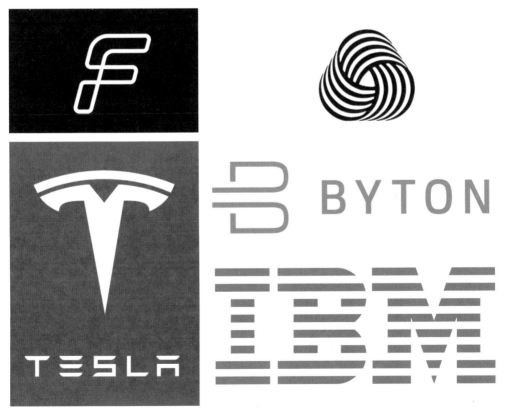

图 5-32　线组成的英文字

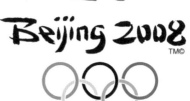

图 5-33　线组成的中文字

图 5-34　线的投影

图 5-35　线形成的立体感

▶▶ 5.2.2　线的分类

线在标志设计中可以根据形态被分类为规则形和不规则形，后者又称自由形态。基于形状的不同，线条可以划分为直线和曲线两大类。直线类中包括折线这样的分段直线形态，而曲线则涵盖弧线及各种不规则的自由曲线。

图 5-36　曲线让人感受圆融

直线的形态相对简洁明了，而曲线的世界则更为丰富多彩。不同的曲线能够展现出截然不同的视觉效果和情感表达，设计师在使用曲线时需要特别注意它们之间的细微差别，如图 5-36 ～图 5-42 所示。

图 5-37　直线让人感受直接、锐利

图 5-38　曲线与直线对比

图 5-39　密集线形成的标志

图 5-40　线条围成的形状

图 5-41　线条疏密形成空间

图 5-42　线条变化形成情节

▶▶ 5.2.3　线的表现方法与表现效果

　　线作为标志设计中的一个基本元素，表现方法多样。使用工具绘制的线条通常给人以精确和规整的感觉，而徒手绘制的线条则显得自由、灵活且充满变化。不同工具绘制的线条具有不同的视觉效果，即使是同一工具，不同的使用方法也能创造出截然不同的线条效果。因此，设计师需要熟悉各种工具的表现效果，勇于尝试新的绘制方法，并能灵活应用于标志设计中。

　　在绘画、雕刻、设计等造型艺术领域，线条是一个普遍而重要的构成要素。尤其在抽象标志设计作品中，线条的作用尤为关键。线条是物体抽象化表现的有力手段，即使脱离了具体的形状，线条本身也具备强大的表现力。设计师必须理解并体会线条的内在意向，才能在标志设计中恰当地运用它们。

　　线条的内在含义源自其自身的形态特征，这不是人为可以简单附加的，而是需要通过深刻的感受去理解。观察时不应带有预设的观念，而应倾听内心的感受。一般来说，直线显得简单直接，曲线则柔和婉转；粗线显得厚重有力，细线则显得轻薄柔弱。然而，线条的含义远不止于此。例如，用工具绘制的曲线与徒手绘制的曲线，感觉有很大的不同，如图 5-43 所示。

图 5-43　线的不同表现

　　此外，形与形之间的相互接触或分离也能产生线的感觉。即便不直接绘制线条，也可以通过形状之间的互动间接创造出线的视觉效果，如图 5-44 所示为连续点形成线条。这种并非实际绘制出的线，虽然不是实体图形，但在我们的视觉中却有着不亚于实体线的表现力。我们将这种非实体却真实存在的线称为"消极的线"。

<p style="text-align:center">图 5-44　连续点形成线条</p>

　　在设计过程中，应该认真对待这种线条的表现作用，并有意识地创造和应用这种视觉效果，如图 5-45 ～图 5-50 所示。

<p style="text-align:center">图 5-45　线的形态可产生柔美或刚硬</p>

<p style="text-align:center">图 5-46　线可以引导视觉方向</p>

图 5-47　线的粗细长短可产生远近关系

图 5-48　曲线代表流动和张力

图 5-49　直线细线代表敏锐和秀气

图 5-50　直线粗线代表尺寸和力度

5.3　面

　　画面上的"面"是指面积较大的块形，是相对于面积较小的点而言的，这是宏观和微观的概念，如图 5-51～图 5-55 所示。

直面　　　　　　　斜面　　　　　　几何曲面　　　　　自由曲面　　　　　随机面

图 5-51　面的种类

图 5-52　平直的面

图 5-53　几何曲面

图 5-54　自由曲面

图 5-55　随机面

▶ 5.3.1　面的分类

面在标志设计中可以从外轮廓和填充效果两个维度进行分类。从外轮廓的角度来看，面可以分为抽象形态和具象形态。

抽象形态的面进一步分为几何形面和自由形面。几何形面以理性、简洁和有序为特征，它们通常基于数学原理和规则形状构建。自由形面表现为随意、多变并充满生命力，常常是手绘或更自由的创作形式。

具象形态的面则涉及对人物、物体、自然景观等现实世界中的图像表现。这类面的表现效果会根据其具体外形而有所不同，可以是对现实对象的直接描绘，也可以是经过艺术加工的图像。

无论是抽象形态还是具象形态，面的外轮廓都是定义其视觉特性的关键因素，而填充效果（如实色填充、渐变、纹理等）则进一步丰富了面的视觉表达。设计师通过这些元素的组合，可以创造出具有特定情感和信息传递功能的标志设计作品，如图 5-56 ～图 5-59 所示。

图 5-56　面的填充效果

图 5-57　面的外轮廓效果

图 5-58　抽象面　　　　　　　　　　　　　　　　　　图 5-59　具象面

面，在图形设计中可以根据其内部填充效果分为实面和虚面两种类型。实面是指由颜色填充的平面形状，给人一种充实的体量感，显得坚实和稳定。几何形状的实面具有整齐饱满的特点，给人以明确而有力的视觉印象。

虚面则表现为多种形式，包括由封闭线条形成的中空形状、开放线条构成的线群形状，以及点的聚集形成的形状等。对于由封闭线条形成的虚面而言，线条越细，面的视觉效果就越显得淡薄；相反，线条越粗，面的感觉就越强烈。开放线条群集所形成的面形和点聚集而成的面形通常给人的感觉较为薄弱，体量感不重，带有某种不确定性。

设计师通过理解和应用实面与虚面的特性，可以创造出具有丰富视觉层次和情感表达的作品，如图 5-60～图 5-63 所示。

图 5-60　实面

图 5-61　虚面

图 5-62　封闭线轮廓面

图 5-63　开放线轮廓面

▶ 5.3.2 面的表现效果

面，在标志设计中，同样拥有丰富的表情和特征。这些表情主要受到面形轮廓和内部质感的影响。轮廓对于面的表情起着决定性作用，这与线所传达的意象紧密相关。例如，直线型轮廓展现出的是一种庄重、严肃和有力的视觉效果；几何曲线型轮廓则给人以饱满、圆润和张力的感觉；而自由曲线型轮廓则显得柔和、随性且富有变化。

面的内部质感，也是表现意象的重要方面，这通常由模仿的肌理效果所决定。不同的质感可以传达出柔软、粗糙、坚硬、细腻、光滑或蓬松等不同的触感和视觉感受。设计师通过对面形轮廓和内部质感的巧妙运用，可以创造出具有特定情感和意象的标志设计作品，如图 5-64 ～图 5-67 所示。

图 5-64 平直面代表稳重、安定和秩序

图 5-65 斜面代表锐利、明快和简洁

图 5-66 几何曲面代表完美、对称和亲近

图 5-67　自由曲面代表柔软、活泼和个性

　　点、线、面在图形设计中是基本的元素，它们之间可以相互转化。扩大点的范围可以变成面，将面缩小则可能转化为点；线如果延展至一定宽度，就可以表现为面，而缩短到一定程度则可能被视为点。多个点聚集在一起可以形成线，或者集合成面；一组密集的线也可以给人以面的感觉。在较大的面形旁边，一个小面形在视觉上可能会退化成一个点。因此，在设计中应该注意点、线、面之间的相对性和它们在构图中的对比效果，利用它们互相转化的特性来创造有趣的视觉效果，如图 5-68 所示。

图 5-68　点、线、面标志设计的视觉效果

　　点与点之间存在一种视觉上的吸引力，距离较近的点之间的引力会显得更强。当有两个大小不同的点时，较小的点似乎会被较大的点吸引。通过有规律地排列点，可以营造出线的感觉，甚至可能产生一定的方向性。

　　通过巧妙地排列点和线，可以表现出立体感和凹凸变化。现代印刷技术就是利用无数点的聚集来构成图像的，如果放大印刷品的影像，可以清晰地看到其中密布的点。点的密集程度不同，会造成颜色浓度的差异。点越密集，颜色看起来就越深；点越稀疏，颜色显得越淡。

　　在图形设计中，单纯从形态的角度进行分类，可以归纳为点形、线形和面形的设计。这些元素之间的归属和对比关系决定了它们在设计中的转化和相互作用。

第6章
标志造型的关系法则

6.1 形与空间的关系

在自然界中，人们通常将具有独特视觉特征的物体称为形象。每个形象的存在都占据一定的空间。形象在空间中的定位及其与其他物体的空间关系构成了它在视觉空间中的表现形式。在平面设计领域，所感知到的空间实际上是一种视觉上的模拟，通过平面内的图形元素组合产生，从而给人带来不同的视觉空间感受。这种效果其实是一种视觉错觉，其本质仍旧是二维平面的。

▶▶ 6.1.1 正负形

正负形，又称为鲁宾反转图形，指的是正形与负形的轮廓相互借用、相互适应，通过虚实转换巧妙结合为一体的图形。在这种设计中，正形和负形彼此以对方的边缘为轮廓，它们相互依存、相互连接、相互制约，并且相互显隐，使得图案和背景呈现出一种特殊的组合形式。这种设计手法使得图形具有双重意象，体现了不同意义的图底关系。在这类图形中，黑色部分被称为"正形"（又称"图案"），白色部分被称为"负形"（又称"背景"）。

设计史上最著名的正负形表现就是"鲁宾之杯"，如图 6-1 所示。这一图形最早于 1915 年被命名，并以设计师鲁宾（Rnbin）的名字来命名，因此也被称卢宾反转图形。在这一图形设计中，首先映入眼帘的是画面中的黑色杯子形状。然而，当我们的视线集中在白色的负形上时，又能够辨识出两个人的脸形。

设计师利用了图底互换的原理，使得图形设计更加丰富和完美。

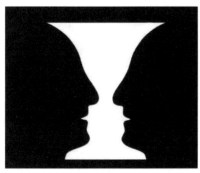

图 6-1　鲁宾之杯

▶▶ 6.1.2 图底反转

在标志设计中，要有效地利用"图案"与"背景"之间的关系，强调重点，突出主体图形，这要求设计师更加深入地理解图案和背景之间的相互关系及其各自的特征对比，掌握那些容易构成图形的要素。

图底反转是一种思维方式，也是一种设计方法。图底反转思维法也可以称为正负形思维法。例如，应用于服装、装饰等领域的千鸟格纹样，就是典型的图底反转图案，如图 6-2 所示。

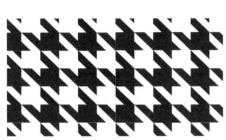

图 6-2　千鸟格纹样

利用视觉焦点的转移，人们能够感受到不同的视觉效果。这种手法使得图形比普通图形蕴含更多的意义，其实现方法包括共用轮廓和图底兼备。

共用轮廓就是指图和底共用一条轮廓线，形成多重意象，轮廓线还引导视觉流程，使画面元素相互依存，具有双重稳定性，如图 6-3 所示。图底兼备则是指通过调整图形的形状、大小和面积，使图和底的角色可以互换，达到视觉上的平衡与和谐，如图 6-4 所示。

图 6-3　图底反转——共用轮廓标志设计作品

图 6-4　图底反转——图底兼备标志设计作品

总之，正确利用好图与底的关系，掌握好图形的形状和突出条件，在标志设计运用中非常重要。理解了这些原理，并根据设计主题和内容不同灵活运用，能够让读者创作出更多的优秀作品。

6.1.3 图与空间的应用

在标志设计时需要进行合理的版面设计，而在排版过程中首先需要考虑的是图案与背景的关系；其次是图形在排版中的布局，通过运用图形的构成和强调条件可以实现吸引眼球、产生视觉冲击力的效果，如图 6-5 所示。

图 6-5 图与空间的应用

6.2 形与形的关系

标志设计是由一组重复的或相互关联的"形"构成的，这些"形"被称为基本形。基本形是由一组相同或相似的形象组成的，它们在标志设计中起到统一的作用。基本形的设计宜以简洁为主。基本形有助于实现设计内部的统一性，并在构图中扮演着重要角色，包括点、线、面元素。基本形的形状、大小、颜色和质地都会受到方向、位置、空间和视觉重心等因素的影响。

6.2.1 基本形的组合

在基本形与基本形相遇时，就会产生各种不同的关系供设计者选择，创造出更多形态，如图 6-6 所示。

- 并列关系：形象与形象保持距离而互不接触。
- 相遇关系：形象与形象之间边缘恰好接触。
- 融合关系：一个形象与另一个形象重合，融成一个新的形象。
- 减缺关系：一个形象减缺另一个形象，形成一个新的形象。
- 复叠关系：一个形象覆盖在另一个形象上，产生上与下、前与后的空间关系。

- 透叠关系：一个形象与另一个形象重合，保留原形态的边缘线，又丰富了再造型的视觉效果。
- 差叠关系：形象与形象相互叠置而相减缺，形成一个新的形象。
- 重合关系：形象与形象相互重合在一起。

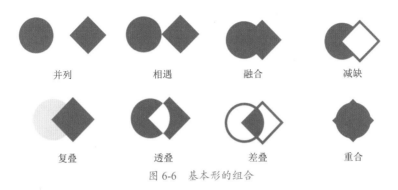

图 6-6　基本形的组合

▶ 6.2.2　单形的群化

单形的群化是指在设计出了一个新的单形的前提下，再使用这个单形为造型要素，进行方向、位置、大小等变化的组织，构成视觉效果完全不同的新图形。单形的群化可以是比较随意的自由构成，也可以靠比较规律性的原则构成，如图 6-7 所示。

图 6-7　单形的群化图案

群化构成的基本要领如下。

- 群化构成要求简练、醒目，所以单形的数量不宜过多。

- 单形的群化构成要紧凑、严密；相互之间可以交错、重叠、透叠，避免松散。
- 构成的群化图形要完整、美观，因此应注意外形的整体效果。
- 注意画面的平衡和稳定。

▶ 6.2.3　形组合的应用

在标志设计领域，形是空间中的图像；在标志设计中，形是借以表达意图的视觉元素，是表达构成意图的主要手段，是标志设计的基本单位，如图 6-8 ～图 6-15 所示。

图 6-8　并列　　　　　　　　　　　　　　图 6-9　相遇

图 6-10　融合

图 6-11　减缺

<div align="center">图 6-12　复叠</div>

<div align="center">图 6-13　透叠</div>

<div align="center">图 6-14　差叠</div>

<div align="center">图 6-15　重合</div>

6.3　单体形在标志设计中的应用

在设计标志时，可以先确定一个框架，如圆形或方形，然后在已确定的单体中进行分割、裁剪、聚集或组合。优秀的标志设计应当是简洁且富有内涵的，通过形状之间的关系，以及形状与空间之间的互动，可以创作出新颖的图形和标志，如图 6-16 所示。

图 6-16 单体形在标志设计中的应用

6.3.1 基本形

基本形是由单个或一组有关联的几何形体组成的造型，如圆形、方形和三角形等。基本形也可以是一组对称、镜像或放射状的造型。基本形是构成图形的基础单元；点、线、面既可以是独立的基本形，也可以是构成基本形的元素。通过不同的组合方式，基本形构成了新的图案（一个图形不可能仅由一个单独的点、线、面组成，而是需要通过重新组合来形成新的图形）。图形的外观不仅要求多样化，还需要包含创新的构思。

1. 基本形的组成方式

① 基本形可以根据不同的方位进行重复。

② 基本形可以通过添加轮廓、镜像或旋转，构成新的图形。

③ 基本形可以通过分割、拆分或重组，变成新的图形。

2. 基本形的产生主要是根据图形的需要

① 以有规律的骨格框架为单位，进行排列组合。

② 以设计意图为主线进行新的设计组合。

在选择设计基本形的方法时，必须考虑美观度，即视觉感受。如果机械地通过复制和粘贴或渐变位移来构成基本形，可能会导致视觉疲劳。用于重复的图形造型应该简洁、清晰，避免过于复杂和杂乱。复杂的图形往往给人一种独立的印象，如果再进行复制和组合，就可能显得混乱无序。因此，设计时应更多地从创意构思出发，以创造出让人感觉耳目一新的图形，如图 6-17～图 6-21 所示。

图 6-17　圆形基本形的演变

图 6-18　各种基本形的演变

图 6-19　基本形的线切割

图 6-20　基本形正负关系练习

图 6-21　独立基本形内部构成

▶ 6.3.2　**基本形的变化**

　　在标志设计时，以简洁的几何形状为基础，通过在形象内部组合点、线、面来创造变化，这称为规定形内的变化。这类标志图形不依赖于复制或组合而独立存在。标志图形的再创造方式利用了几何形状本身及其内部分割的关系，以及不同特性的线条和点的组合。这种规定形内的变化的优点在于其简洁明了、容易引人注目并且便于记忆，是设计标志的一个很好的方法。许多标志就是用此方式设计而成的，如丰田、大众汽车等著名标志，如图 6-22 和图 6-23 所示。

图 6-22　方形基本形构成

图 6-23　八棱形基本形构成

这种设计的特点在于将几何形状作为图形的轮廓，并在中心填充以不同的颜色和造型，通过有效的对比区分，创造出醒目的视觉效果，在运用设计元素时具有很高的灵活性。在规定的范围内，可以使用点、线、面，以及抽象或具体的图形，甚至可以使用文字，独立基本形在车标中的商业应用如图 6-24 所示。

图 6-24　独立基本形在车标中的商业应用

▶ 6.3.3　单形的切割变化

单形是指只包含一个主题的形象，通常表现为一个完整的形象，能够独立存在，无论是否依赖外部轮廓。设计和构成单形的方法多种多样，其中"单形切除"是一种既简单又有效的方法。单形切除通过局部的切割来丰富原本单一的形象，使其变得生动，同时保持整体效果，因为这种方法在改变局部的同时仍保留了原有形象的整体识别性。这种方式与规定形中的变化相似，都具有清晰醒目和独立性强的特点；不同之处在于，单形切除不受外轮廓的限制，因此显得更加生动。

单形并不是重复或连续图形中的一个单元，但在构成时与基本形有类似之处：既可以用线和点的形象来构成单形，也可以通过较小的形象联合来形成。然而，与基本形不同的是，单形强调形象的独立性，属于一种独立的图形标志，如图 6-25 所示。

图 6-25　单形中的变化训练

　　单形的图形标志设计方法多种多样，最常用的包括切割、反射、反转、放大、大小对比、曲直对比、方向对比、疏密对比等技巧。

　　单形组合图形标志的设计手法则涵盖分离、错位、重叠、透叠、减缺等方式，这些手法通过不同的组合和变化，创造出多样化的视觉效果，如图 6-26 所示。

图 6-26　单形中的标志商业应用

▶ 6.3.4 形的群化

形的群化是一种特殊的单形重复组合方式，它区别于传统的重复图形标志，并不依赖于单元格和框架来组织单形的组合，而是展现出能够独立存在的特点，是独立图形标志的一种主要形式。正因为单形群化具有独立的特质，在现代标志和符号设计中，这种方式经常被采用来实现设计构成，如运用放射、对称或镜像等技术手段，如图 6-27 所示。

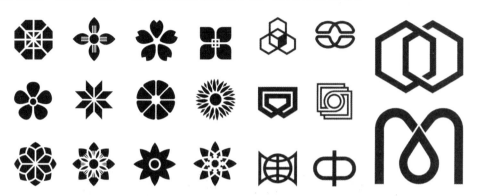

图 6-27 形的不同形式的群化

群化图形的形式有以下几种：

① 围绕轴向 X 轴或 Y 轴平行排列或错位排列。

② 围绕轴向镜像或反射排列。

③ 围绕一个中心点进行旋转复制和放射排列。

群化图形的形式是灵活的，既可以采用单独的组成形式，也可以将集中形式综合运用，加上图底关系、形与形的关系，以及不同数量的基本形，就可以使一组基本形群化组合出多种形象，如图 6-28 和图 6-29 所示。

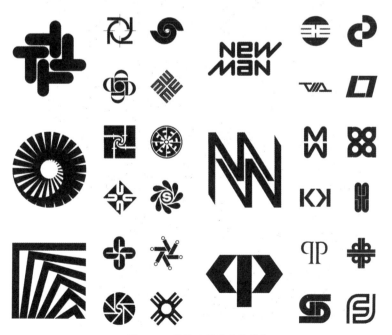

图 6-28 形的不同形式的群化

图 6-29　群化的商业应用

▶ 6.3.5　多形的组合

多形组合涉及将多个不同的形状组合起来，以创造出一个新的整体或单形。这种组合因其独立性，在许多标志和符号设计中被广泛采用。多形组合可能不遵循特定的规律，而是依照创意需求，形成独特的标志设计，如图 6-30 所示。

图 6-30　多形组合练习

多形组合在对称形式上包括垂直对称（即以中心轴线为基准，图形左右对称）和单形平衡对称（这种对称体现了整体的平衡感，允许单形在大小、位置、方向上进行调整以达到平衡）。

在多形组合中，重点放在外轮廓的塑造上。在构成过程中，设计者强调外轮廓的变化，并有意识地将多个形象组合成一个新的外轮廓形象。

用于组合的单形可以是相似的，也可以是不同的。不过，选用的单形数量不宜过多，因为过多的单形组合在一起可能会使整体效果难以把握，容易产生杂乱无章的视觉效果，特别是在 Logo 设计中。因此，完成的造型应尽可能简洁统一。在多形组合中，保持整体性和完整性是设计的关键，如图 6-31 所示。

图 6-31　多形组合的商业应用

第7章
标志设计中造型的构建法则

7.1 重复图形

重复构图是指在同一设计中的骨格、形象、大小、色彩和方向等有规律有秩序的反复出现。相同的形象出现过两次或两次以上就成了重复的图形形式，如图 7-1 所示。

图 7-1 重复的图形

▶ 7.1.1　重复图形的概念

重复图形是设计中基本的形式之一，只要我们用心去发现，重复的视觉形式在生活中随处可见。例如，整齐的士兵队伍、蜂巢的结构、路灯、楼房的窗户等都是重复构成的形式。由此可以得出重复图形的优点如下：使形象安定、整齐、规律，有利于加强人们对形象的记忆，重复的视觉形象能够产生强烈的装饰性，营造出严谨、精致的秩序美感。重复图形的缺点如下：呆板、平淡、缺乏趣味性的变化，如图 7-2 所示。

图 7-2　生活中重复的图形

▶ 7.1.2　重复图形的组成部分

重复图形的组成就是骨格。骨格就是构成图形的框架、骨架，是为了将图形元素有秩序地排列而画出的有形或无形的格子、线，框、如图 7-3 所示。

图 7-3　骨格框架

　　骨格分为有规律性骨格和非规律性骨格。有规律性骨格是以严谨数学方式构成，最经典的是重复骨格或在空间有规律的变化。非规律性骨格是比较自由的构成形式，有着极大的随意性和自由性。非作用性的骨格赋予基本形以准确的位置，基本形编排在骨格线的焦点上。有作用的骨格给基本形准确的空间，基本形排列在骨格所组成的单位之内，如图7-4～图7-6所示。

图7-4　有规律重复

图 7-5 非规律重复

图 7-6 重复构成练习

▶▶ 7.1.3　重复图形的形式

　　单一基本形的重复构成：在同一画面内只有一种正形，在此基础上，通过将基本形进行空间距离的反复排列而构成的重复，如图 7-7 所示。

　　复合基本形的重复图形：在同一画面内使用两种或两种以上的正形作为基本图形，在此基础上进行反复排列而构成的重复，如图 7-8 ～图 7-12 所示。

图 7-7　单一基本形的重复图形

图 7-8　复合基本形的重复图形

图 7-9　形象的重复

图 7-10　大小的重复（Google Assistant）

图 7-11　方向的重复

图 7-12　中心的重复

7.2　近似图形

近似图形在生活中随处可见，如人们穿的服装、各种品牌各种型号的手机等。在自然界中近似图形更是无处不在，如同一种类的树叶、相同品种的蝴蝶等。近似的事物可以呈现出视觉上的统一感，在统一中呈现出生动的效果。同中有异、异中有同的现象都可以称为近似的形象。所谓近似，只是相对而言，在使用近似的时候，要注意近似的程度是否得当。近似，应该先考虑形态方面，然后考虑大小、色彩、肌理等各方面因素，如图 7-13 所示。

图 7-13　近似图形

▶▶ 7.2.1　近似图形的概念

近似图形是指两个或两个以上的基本形在形状上相似成分比较多，形成一种既统一又有变化的视觉感受的图形组织方式。近似图形的骨格既可以是重复的，也可以是近似的。通过基本形象的局部变化，使画面在统一中呈现出生动的效果。近似图形是程度的轻度变异，说的是基本形的形态近似或接近，基本形的变化不是完全一致的，而是在某个方面具有相同的特征，可以进行形状、大小、色彩、肌理和组合等的变化。

需要注意的是，基本形的近似程度虽然可大可小，但是如果近似的程度过大，则容易产生重复的乏味感，如果近似的程度较小，又容易破坏整体的统一感，容易变得凌乱分散。适当的变化，既可以保持基本形的整体统一感，又可以增加设计效果。总而言之，近似图形要让人感觉到基本形之间有相同的属性。

▶▶ 7.2.2　近似图形的特点

　　基本形作为具象的时候，可以选取功能和意义互有联系的同一类，或具有较强共同特征的对象。图 7-14 所示为一个人物头像，取其头部为基本形，虽然角度各不相同，但是发型、脸部特征、五官等具有较强的相似性，使观众一眼便知这是同一个人不同角度的脸部，而不是另外一个人。

图 7-14　人物动漫头像的近似

　　图 7-15 所示为一组不同的 App 启动图标，虽然都是手机应用，但功能、定位都各不相同，看似没有相同的地方，但是每个图标的外轮廓都遵循 iOS 的规范，也就是宽高比例为1∶1，圆角矩形的角半径也都是相同的。在同一平台下，各种启动图标的规范都是一致的。所以，这些图标都不尽相同，但都有共同的特点，在 iOS 平台中不会显得凌乱不堪。

图 7-15　手机图标的近似

当基本形为几何形的时候，可以利用两个以上几何形相加或相减，来求得近似的基本形。如图 7-16 所示，各种不同大小的圆，通过相加、相减、相交等组合形式，可以得到各种不同的组合图形圆在位置、大小、方向、数量上做适当的变动，就完成了共同特征较强的近似图形。

图 7-16　近似图案设计

7.2.3　基本形近似

基本形近似分为同形异构、异形同构和异形异构。

1. 同形异构

在近似图形的设计过程中，同形异构指的是外形形同，内部结构不同的造型方式。这种方法是近似图形中最常用的方法，也是最容易产生相似性的方法。

例如，安卓系统的图标，虽然每个图标都不一样，但是所有造型的外框都是一个圆形，因此表现出了较强的近似性，说明这是同一款手机主题，如图 7-17 所示。

图 7-17　同形异构标志设计

2. 异形同构

异形同构与同形异构刚好相反，外形不同，但内部结构是相同或一致的。

还是以图标为例，这些图标外形轮廓不同，内部图形看似各不相同，但是都遵循同一种表现风格。

图 7-18 所示为统一风格的手绘图标，外形轮廓是不同的，有人形、有月亮、有钟表、有相机等，但是这些图标均是一种手绘分割，且造型简约，每个都代表某个具体应用，每个图形代表一个图标，采用黄色、粉色、浅蓝色等靓丽颜色来填充，使用黑色描边效果来表现轮廓，让人很自然想到这些图标是同一风格、同一主题。所以，这类图标可以认为是异形同构的标志设计。

图 7-18　异形同构标志设计

3. 异形异构

异形异构属于近似构成中差异很大、关联很少的一种设计手法。外形和内部结构都不一样，但是内在的意趣和内在的表现形式都是一样的。这些花纹无论是外形还是内部结构，都是完全不相同的，但在相同的艺术表现形式和近似骨格的作用下，呈现了较好的近似性画面，既具有整体效果，又显得生动活泼，如图 7-19 所示。

图 7-19　异形异构标志设计

▶ 7.2.4　骨格近似

骨格近似指的是构成的骨格在形态、方向和位置上有近似的特点。相对重复骨格来讲，骨

格近似比较灵活，属于基本规律骨格，如图 7-20 所示。

图 7-20　骨格近似设计

▶▶ 7.2.5　近似图形在标志设计中的应用

近似图形在生活中非常多，细心的读者可以观察身边的设计。简单的设计方法是将两个形象相加或相减，构成一定数量的基本形，形成近似设计；复杂的设计方法是利用透叠、重复、差叠等方式设计出自然形态的基本形，从而得到近似形，如图 7-21 所示。

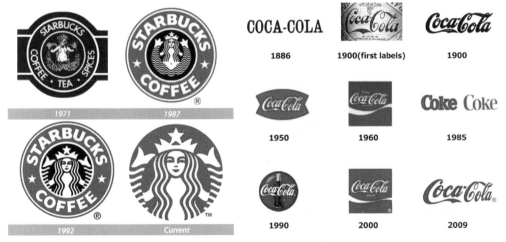

图 7-21　近似图形的标志设计

7.3 分割图形

设计的目的和形式不同，相应的对空间的设计要求也不同，如广告设计要求图面中的元素安排主题突出、虚实相间；而标志设计则要求设计元素整体紧凑。分割和打散重组是设计中非常重要的方法，如图 7-22 和图 7-23 所示。

图 7-22 版面分割

图 7-23 版面打散重组

　　把图面空间根据需要进行划分并进行适当安排，就是分割。分割就是划分平面空间的区域，以确定它们合理的比例和形态。分割是版面设计、编排设计的基础。

▶ 7.3.1 分割图形的目的

　　分割图形的目的有时是从无形到有形，也就是利用分割图形创造新的形象。平面空间内部本来是无形的，利用分割把空间划分成若干规则或不规则的区域，再填充不同的元素，形成一个新的统一整体。无形的平面空间呈现出有形的二维图案，这是分割图形的其中一个目的。

▶ 7.3.2　分割图形的特点

依据数理逻辑分割创造出来的造型空间，有如下明显特点：

① 分割合理的空间表现明快、直率且清晰。

② 分割线的限制使人感到在井然有序的空间里，形象更集中、更有条理。

③ 有条不紊的画面分割，具有较强的秩序性，给人冷静和理智的印象。

④ 渐次的变化过程，形成富有韵律的秩序美感。

▶ 7.3.3　分割图形的方式

分割图形的方式大体可以分为等形分割、等量分割、数比分割和自由分割 4 种。

1. 等形分割

等形分割是指分割后空间的各个组成部分形态相同、面积相同，相邻形可以有选择地合并，画面整齐，有明显的规律性骨格，如图 7-24 所示。

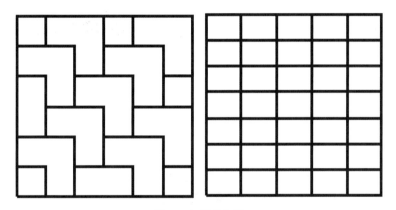

图 7-24　等形分割

2. 等量分割

等量分割是指分割后的各个部分形态可以不同，但面积比例一样，给人均衡、安定的感觉，如图 7-25 所示。

图 7-25　等量分割

3. 数比分割

数比分割是指以数学逻辑为基础，利用等差数列、等比数列等数字关系进行分割，给人以次序、完整、明朗的感受，画面具有数理美和秩序美。数比分割又分为等差数列（加法关系）分割、等比数列（乘法关系）分割和斐波那契数列（前面两项的和等于下一项，相邻两项的比值越大越接近黄金比例）分割 3 种类型，如图 7-26 所示。

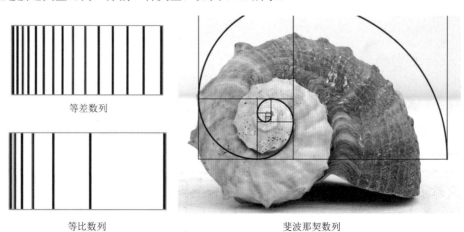

等差数列

等比数列

斐波那契数列

图 7-26　三种数列

4. 自由分割

自由分割是指不规则的、毫无章法的分割，不拘泥于任何形式和原则，完全凭设计者主观臆想、审美能力和设计经验对画面进行任意分割，如图 7-27 所示。

图 7-27　自由分割

▶▶ 7.3.4　分割图形在标志设计中的应用

分割图形的目的是实现从原始形态到变异形态的转变。这个过程涉及在原有形象的平面内进行分割，将原形态划分成若干部分。然后，通过调整分割线本身，使得局部形态发生变形或错位，从而让原始形态展现出一种新的外观。

　　分割是"割"而不是"断"，即它关注的是形态的划分而不是完全切断；是"分"而不是"离"，即它侧重于形态的内部区分而不是彼此分离。分割是从局部变化到整体效果的一种创作手法，通过局部的改变来影响整体的视觉效果，如图 7-28 ～图 7-31 所示。

图 7-28　数比分割

图 7-29　等形分割

图 7-30　等量分割

图 7-31　自由分割

7.4　打散重组图形

　　在设计领域，创新往往不是来自完全未知的元素，而是旧有元素的新颖组合。没有全新的成分，只有新的排列和组合方式。因此，设计中的创新和突破实际上就是将现有的视觉元素以前所未有的方式重新组合。打散重组正是这样一种创新的组合方法，它涉及将现有的视觉元素解构，然后根据设计师的创意将其切断并重新排列组合。然而，这种构成并不是简单的元素堆

砌，而是通过有意识地组合和配置，设计师通过这种重组过程创造出前所未有的形象。打散重组的具体表现形式包括同质元素的切断构成、异质元素的切断组合、散点式组合及不同元素的混合组合等，如图 7-32 所示。

图 7-32　毕加索和蒙德里安运用打散重组的方法绘制的油画

▶ 7.4.1　打散重组图形的特点

打散在表面上看似是一种破坏性的行为，但实际上是一种提炼的方法。这种提炼是基于对结构和特征的深入理解，通过分解原型来提炼元素，并在分解过程中观察局部变化如何影响整体形态。重组则是将这些提炼出的元素根据美学原则和创作需求重新组合，形成新的形象。

无论是自然界中的具象形象还是抽象的自由形状或几何形象，都可以成为打散重组的基础。通过对这些形象的分解和重组，可以创造出无限可能的新形态。特别是抽象的自由形状或几何形象，经过这样的处理后，能够产生丰富多变的新视觉体验，如图 7-33 所示。

图 7-33　打散重组构成练习

▶ 7.4.2 打散重组图形的方法

　　在重组元素时，要特别注意它们之间的对比与调和关系，尤其是那些抽象的自由形状，更需要注重它们之间的协调与统一性。在毕加索的油画作品《鸽子与青豆》中，将物体的表象进行了打散并重新组合，目的是捕捉并表达更深层次的内在意象，如图 7-34 所示。

图 7-34　毕加索的作品《鸽子与青豆》

▶ 7.4.3 打散重组图形在标志设计中的应用

　　提炼元素是分解原型过程中的关键步骤，关键在于如何有效地进行分解。在分解时，必须深入理解原型的独特特征，确保分解出的元素能够保留其原型的核心特质。在进行元素的重组时，应该注意元素的大小、直线与曲线的对比，以及颜色的深浅变化，避免将形状分解得过于细碎，因为细小形象过多可能会破坏整体构图的和谐，如图 7-35 ～图 7-37 所示。

图 7-35　文字的打散重组应用

图 7-36　品牌标志文字的打散重组应用

图 7-37　品牌标志图形的打散重组应用

7.5　渐变图形

　　渐变是一种规律性很强的现象，这种现象运用在标志设计中能产生渐变形式，就是在一定秩序中将基本形有规律地递增和递减，或是将形由此及彼逐渐转化。比起重复的统一性，渐变呈现出阶段性变化的美，更有生气，如图 7-38 所示。

图 7-38　渐变图形

▶ 7.5.1　图形渐变的方式

一切具有形状的视觉元素均可进行渐变，下面介绍几种常用的渐变构成。

1. 方向渐变

方向渐变的含义是基本形不变，方向随着迭代次数进行有规律的变换，如图 7-39 所示。

2. 位置渐变

位置渐变就是在作用性骨格中，按秩序发生位移。超出骨格的部分可以被切除，如图 7-40 所示。

图 7-39　方向渐变

图 7-40　位置渐变

3. 大小渐变

大小渐变就是基本形在编排中具有由小到大或由大到小的渐变过程，如图 7-41 所示。

图 7-41　大小渐变

4. 形状渐变

形状渐变就是将一种形状渐变为另一种形状，从而产生特殊的渐变效果，如图 7-42 所示。

图 7-42　形状渐变

5. 颜色渐变

颜色渐变就像在调色盘中进行调色一样。颜色渐变可以让画面顺畅，如图 7-43 所示。

图 7-43　颜色渐变

6. 明度渐变

明度渐变就是根据画面的亮度自然过渡，产生明暗过渡效果。明度渐变在图像制作时经常会用到，如图 7-44 所示。

图 7-44　明度渐变

7.5.2　渐变图形在标志设计中的应用

渐变是一种在设计中常用的手法，它不受自然规律的约束，可以自由地进行无限的变化。这种设计方式因无缝的转变和流畅性，很容易被人们所接受。在标志设计中，渐变能够使图形中的形态之间实现平滑过渡，创造出和谐的视觉效果。将渐变后的形态置于同一画面，可以激发观众的欣赏兴趣，因为它们之间的微妙变化引导观者的目光，产生一种动态的视觉体验。当两个形态之间的差异较大时，通过渐变，可以逐步融合，从而调和原本强烈的对比，创造出更为细腻和谐的视觉连接，如图 7-45 ～图 7-49 所示。

图 7-45　颜色渐变在标志制作中的应用

图 7-46　明度渐变在标志制作中的应用

图 7-47　大小及颜色渐变在标志制作中的应用

图 7-48　形状渐变在标志制作中的应用

图 7-49　位置和方向渐变在标志制作中的应用

7.6　发射图形

发射是在自然界中广泛存在的现象，如盛开的花朵、阳光的散发、炸弹的爆炸、烟花的绽放、教堂屋顶的尖顶等。通过观察这些发射现象，可以发现它们共有的特点：发射具有方向性的规律，其中心点往往是视觉上最突出的焦点。所有的形态要么向这个中心集中、聚合，要么从这个中心向外发散，展现出强烈的运动趋势和显著的视觉效果。

在标志设计中，发射构成是用来创造动感画面的一种有效手法。通过变化发射中心和方

向，可以创造出各种不同形态的图形，展现多方面的对称性，从而产生独特的视觉效果。如图7-50 所示，发射构成能够使设计作品呈现出动态和节奏，吸引观者的注意力。

图 7-50　生活中遇到的各种发射图形

7.6.1　发射图形的概念

发射图形是基本形或骨格单位围绕一个共同的中心点向外散发或向内集中。发射中常常包含重复和渐变的形式，所以，有时发射构成也可以看成一种特殊的重复或者特殊的渐变。

7.6.2　发射骨格的构成因素

发射骨格的构成要素主要包括两个方面：发射点和发射线，也就是发射中心和骨格线。

发射点，即发射中心，是焦点所在的位置。在一个发射构成的设计作品中，发射点可以是单一的或多重的，可能是清晰可见的，也可能是含蓄隐晦的。发射点可以位于画面内部，也可以延伸至画面外部。其尺寸可以是大的，也可以是小的，可以是静态，也可以是动态的。

发射线，即骨格线，具有不同的方向性（如离心式、向心式或同心式），以及不同的线性

质地（直线、折线或曲线），如图 7-51 所示。这些发射线不仅为作品提供了方向感和动态感，还能引导观众的视线，增强图形的表现力。

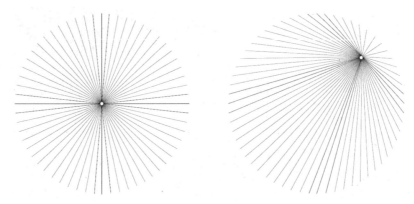

图 7-51　不同的发射中心

▶▶ 7.6.3　发射图形的形式

　　根据发射线的方向，发射图形可以划分为多个类型。然而，在实际的设计应用中，这些类型通常是相互结合、相互辅助和相互渗透的。总体而言，发射的形式可以被归类为以下几种：离心式、向心式、同心式及多心式。如图 7-52 ～图 7-55 所示，这些发射形式在设计中可以根据需要被灵活运用，以创造出具有不同视觉效果的作品。

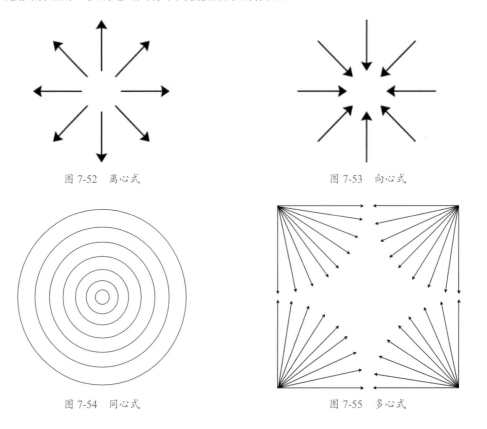

图 7-52　离心式　　　　　　　　　　　　　　图 7-53　向心式

图 7-54　同心式　　　　　　　　　　　　　　图 7-55　多心式

1. 离心式

基本形从画面中心点向外扩散，形成离心式的发射效果。这种发射的焦点通常位于画面中心，营造出一种外向的运动感。离心式是使用较为广泛的一种发射形式。

根据基本形的不同，离心式发射可以分为直线发射和曲线发射等不同类型。直线发射指的是从中心点以直线的方式向外发散，包括单一构成和复合构成两种形式。直线发射展现了直线的情感特征，其射线给人以强烈而有力的视觉冲击，有时被联想为闪电般的效果，如图 7-56 所示。

图 7-56　直线发射

曲线发射则是通过发射线方向的连续变化来展现的，能够体现出曲线的特性。曲线的变化给人带来柔和且多变的视觉体验，并且还带有一种动态的效果，如图 7-57 所示。离心式发射在视觉设计中可以产生动感和节奏感。

图 7-57　曲线发射

2. 向心式

向心式是与离心式方向相反的发射形式，基本形由四周向中心归拢，形成发射点在画面外的效果，使画面产生了变幻莫测的发射式的视觉效果，空间感极强，如图 7-58 所示。

图 7-58　向心式

3. 同心式

同心式基本形层层环绕一个中心，每层基本形的数量不断增加，形成实际上是扩大的结构扩散的形式，如图 7-59 所示。

图 7-59　同心式

4. 多心式

多心式基本形以多个中心为发射点，形成丰富的发射集团。这种构成效果具有明显的起伏状，空间感也很强，使作品具有明确的节奏感和韵律感，如图 7-60 所示。

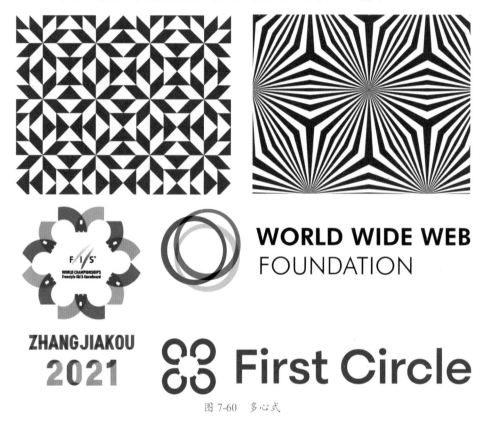

图 7-60　多心式

▶▶ 7.6.4　发射骨格与基本形的关系

1. 纳入基本形的发射骨格

基本形被置于发射骨格内，无论是采用有作用的骨格还是无作用的骨格，关键在于基本形元素的排列必须清晰且有序。

2. 利用发射骨格引导构建基本形

通过使用发射骨格中的辅助线来构建基本形，使其与发射骨格融为一体，从而突出发射骨

格的造型特征。辅助线可以在骨格单位中勾画出来，也可以是由某种规律性骨格（如重复、渐变）与发射骨格叠加或分割而成。

3. 以骨格线或骨格单位作为基本形

在这种情形下，基本形就是发射骨格本身，不需要纳入其他基本形或元素。这样的设计简洁而富有力量，完全凸显了发射骨格自身的结构。

7.7　对比图形

对比是标志设计中最重要的原则之一，具有极高的实用价值。在各种设计领域，尤其是平面设计中，对比的形式和法则被广泛应用。无论是广告、海报、书籍排版、包装印刷、标志设计还是网页设计，图文版式和色彩搭配方面都涉及对比构成的原理和技巧，如图 7-61 所示。通过对比，可以增强视觉效果，引起观者的注意，从而加大信息传递的效率和艺术表现的力度。

图 7-61　对比图形应用

在生活中，对比无处不在，如高与低、黑与白、胖与瘦、亮与暗等。每对相对的因素都共存并形成矛盾，正是这些对比产生了差异性。

▶ 7.7.1　对比图形的概念

对比图形是指将相互对立的元素并置在一起，通过它们之间的差异性使各自的特征更加突出，从而形成的一种图形构成方式。这种设计手法通常基于大小、疏密、虚实、肌理等因素来进行。

对比构成是一种相对自由的表现形式，几乎所有的设计元素都可以被用来进行对比。它不受固定骨格线的限制，设计师可以从基本形的任意属性出发来创造对比效果。不论是具象形状还是抽象形状，只要放置在合适的上下文中，都可以成为对比的元素。在设计时，重要的是要在对比中寻找元素之间的和谐，确保不同的形状能够互相融合或形成渐变，如图 7-62 所示。

图 7-62　正负形对比

▶ 7.7.2　对比图形的主要形式

标志设计中的对比形式包括虚实对比、聚散对比、空间对比、大小对比、方向对比。

1. 虚实对比

虚实对比是通过基本形之间的相互关系来体现的，它没有绝对的界限。虚实对比可以是图形的模糊与清晰、形体的大小，以及黑白灰的颜色对比等。在应用虚实对比时，要注意整体画面的焦点，确保虚实元素能够相互映衬，如图 7-63 所示。通过恰当的虚实对比，可以有效地突出画面的主要物体，增加视觉冲击力和艺术效果。标志设计的虚实对比如图 7-64 所示。

图 7-63　摄影及平面设计的虚实对比

图 7-64　标志设计的虚实对比

2. 聚散对比

聚散对比又称疏密对比，与空间对比有着紧密的联系。聚散对比不仅反映了空间与形象之间的关系，还涵盖形象内部的关系。在版面设计中，密集图形与松散空间所形成的对比是设计师必须处理的关键关系之一。

在处理密集效果时，应该注意以下几点以协调密集图形与宽松空间间的关系。

① 当形象聚集时，应区分出主要的密集区域、次要的密集区域及第三层次的密集区域。这有助于明确版面的主次关系和虚实对比，增强层次感。

② 在主次密集区域之间，应存在过渡元素，确保密集点之间不显得孤立，并通过这些过渡元素使形象互相呼应，形成紧实与疏松的对比。

③ 需要调整密集形象的动态趋势，创造出一定的节奏和韵律感。

④ 要注意保持密集图形的整体统一性，同时使密集图形之间有穿插和变化，以平衡好整个版面的构图，如图 7-65 所示。

图 7-65　聚散对比

通过以上几点，设计师可以有效地利用聚散对比来增强设计的视觉冲击力和艺术表现力。

3. 空间对比

空间对比就是图和底所产生的对比（平面中的图和底、远和近及前后感所产生的对比），如图7-66～图7-68所示。

图7-66　远和近对比

图7-67　前后空间对比

图7-68　图和底对比

4. 大小对比

大小对比是指形状之间的尺寸差异所形成的视觉对比，主要体现了形象与形象之间的关系。在版面设计中，大小对比是一种常用且有效的方式，用以明确主次关系。设计师通常会将主要内容或需要突出的形象设计得较大，而将次要元素设计得较小，以此强化主要形象的视觉重要性。在某些情况下，为了实现更加突出的视觉效果，设计师可能会故意拉大形象之间的大小差距，利用一个过大的元素来衬托小元素，使后者成为视觉焦点。此外，大小对比也可以模拟远近感，即视觉上近的物体看起来较大，远的物体看起来较小，如图7-69所示。通过这种视觉语言，设计师可以创造出空间感和深度感。

图7-69　大小对比

7.8 特异图形

特异是相对性的概念，在维持整体规律性的同时，部分元素与总体秩序形成对比，却又不

完全脱离整体规律。特异的程度可以根据设计需求调整，可大可小。在自然界中，特异现象也普遍存在，例如，群花之中独树一帜的花朵就体现了特异的自然表现。

▶ 7.8.1　特异图形的概念

特异在标志设计中占据着举足轻重的地位。为了打破常规，设计师可以采用特异化的手法，这种方法很容易激起人们的心理反应。例如，特别大或特别小的元素、独特或异常的图案，都能刺激人的视觉感官，使人产生振奋、震惊或质疑。

在规律性结构和基本形的构成中，通过变异某些单元的结构或特征来打破单调，创造出明显的对比和动感，增加设计的趣味性，这种设计方法称为特异构成，如图 7-70 所示。

图 7-70　特异图形的表现

▶ 7.8.2　基本形的特异图形

在重复或渐变形式的基础上，通过引入突破或变异来创建特异图形。当大部分基本形保持一种规律时，小部分基本形违反这种规律或秩序，这一小部分即为特异基本形，它能成为视觉

焦点。特异基本形应当集中在一定空间内以凸显效果。

1. 规律转移

若变异基本形之间形成了一种新的规律，并与原先整体规律的基本形有机地排列结合，则称这种现象为规律转移的变异。基本形的规律转移可以在形状、大小、方向、位置等方面进行。关键在于，转移后失去的部分必须少于原始整体规律的部分，并且它们之间需要有明确的联系。规律转移中的位置变异要求基本形在位置上进行变化以构成变异。

（1）形状特异。

形状特异是指在一种基本形主导的规律性重复中，个别基本形在形象上发生变异。基本形的形象特异能够增加趣味性，丰富视觉效果，并形成衬托关系。特异形的数量应该较少，甚至只有一个，以便形成视觉焦点，达到强烈的视觉效果。

（2）色彩的变异。

色彩的变异是指当基本形在大小、形状、位置、方向上都保持一致时，通过色彩上的变化来形成视觉上的色彩突变效果。

2. 规律突破

规律突破指的是变异的基本形之间不产生新的规律。基本形的形状、大小、位置、方向等各方面只是自身产生了变化，但它仍然融入整体规律之中，这就是规律突破。规律突破的部分也宜少不宜多，如图 7-71 所示。

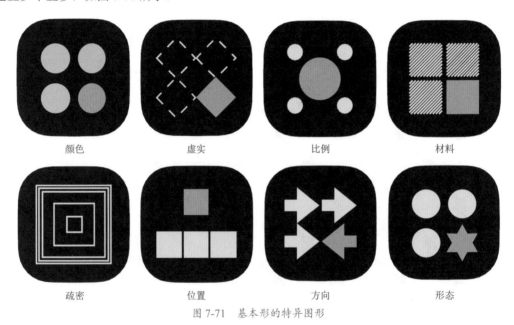

图 7-71　基本形的特异图形

▶▶ 7.8.3　特异图形在标志设计中的应用

在标志设计中，特异是一种极具创意的手法，常常能够起到画龙点睛的作用，并强化观众的关注焦点。这种构成方法的核心在于对形象进行整理与概括，夸大其典型特征，从而增强装饰效果。此外，设计师还可以通过视觉效果对形象进行切割和重新拼贴处理。特异也可以类似哈哈镜的效果，通过对形象进行压缩、拉长、扭曲或局部夸张，来创造出意想不到的视觉画面，如图 7-72 所示。

图 7-72 特异图形在标志设计中的应用

第8章
优秀品牌的标志作品欣赏

代表着品牌形象的标志并不是一成不变的，知名品牌对标志进行微调、升级或大改，一方面是因为时代和市场的变化，为了顺应品牌的业务调整和拓展；另一方面是因为大众审美的变化，为了引领或迎合大众的审美，优秀的品牌标志担负视觉营销的重任，要让大众建立记忆点，并认知、喜欢，甚至产生消费欲和品牌信任。

本章将对不同类别的优秀品牌标志设计及变化演变进行介绍。

8.1　时尚时装品牌的标志设计发展

很多时尚时装品牌是具有百年及以上历史的，其标志设计一开始就是具有故事性的且经典的，虽不会一成不变，但一般不会大改，为了跟上时代的发展和自身的进度，会对标志进行一些微调。

▶▶ 8.1.1　博柏利

1856 年，托马斯·博柏利（Thomas Burberry）在英国创建了博柏利（Burberry）品牌。

1901 年，博柏利举办品牌徽标公开征集赛，最终获奖作品以伦敦华莱士收藏馆（The Wallace Collection）展示的 13 和 14 世纪的盔甲为灵感，进而促成马术骑士徽标的诞生。同年，英国士兵在"一战"期间穿着博柏利防雨风衣，左手拿着盾牌、右手拿着旗帜的士兵骑马形象的品牌标志由此开始成为英伦风格的代表，如图 8-1 所示。

除品牌标志外，格纹图案也成为博柏利的独特风格之一，这种风格贯穿成衣、包袋、围巾、化妆品、饰品等各系产品中，并被博柏利注册成了商标。博柏利标志与独特格纹风格相辅相成，展现出出众的品位和经典英伦时尚个性，成为品牌不可替代的记忆点。

受现在极简风的影响，2018 年放弃了之前的标志设计，寻求极简、重复、符号化的设计

转型。不仅用文字代替拥有百年历史的骑士标志图案，调整了字体，如图 8-2 所示，还将品牌标志用创始人名字中的"T""B"为灵感进行缩减，并连续重复制成图案印花。如图 8-3 所示，博柏利经典图案的变化。

图 8-1　博柏利骑士骑马标志

图 8-2　2018 年博柏利标志

图 8-3　博柏利经典图案的变化

博柏利的标志在 2018 年重大调整之后，并不算成功，反而在某些程度上影响了其品牌故事和经典个性的传承，因此，在 2023 年博柏利的标志又用回其经典骑士图案和字体，如图 8-4 所示。

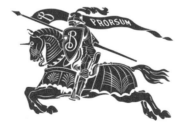

图 8-4　2023 年博柏利标志

新的博柏利标志依然可以让我们清晰地看到象征尊贵、勇敢和力量的品牌内涵，骑士手持旗帜上印着的"Prorsum"（拉丁语意为"前进"），整体风格极具品牌调性和高雅、古典的舒展英伦风。

▶▶ 8.1.2 其他时尚时装品牌的标志设计变化

近些年，国际知名时尚时装类品牌特别是奢侈品品牌，似乎为了迎合极简风潮，几乎对其标志设计都进行了微调，特别是在标志的字体设计和组合符号上，大多数品牌都进行了调整，如图8-5所示。

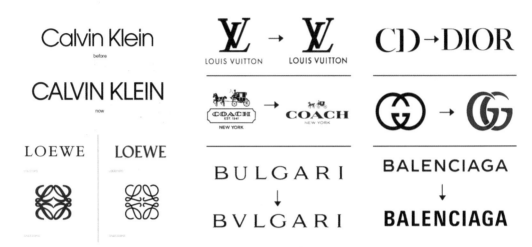

图 8-5　知名时尚时装品牌及奢侈品牌的标志变化

8.2 运动品牌的标志设计发展

运动品牌的标志设计一般会有一个深入人心、长期稳定的主视觉标志，并且运动品牌会结合不同的运动类别，如赛事、球类、运动员或合作机构，设计许多标志。

▶▶ 8.2.1 耐克

耐克Swoosh作为该品牌的主视觉标志，自1995年修改后一直沿用至今的，如图8-6所示。这个标志诞生于1971年，是由波特兰州立大学的学生卡洛琳·戴维森设计的，当时被称为条纹（Stripe）。其设计灵感来源于希腊胜利女神的翅膀，象征着速度、动感和轻柔。这个设计经典、简洁、有力，急如闪电，体现了运动品牌的速度和爆发力。

最初的集合版本是Swoosh与Nike字母的结合，如图8-7所示。

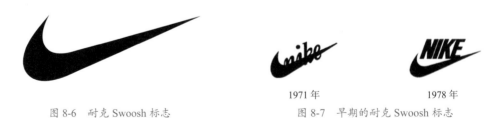

1971 年　　　　　　　　　　1978 年

图 8-6　耐克 Swoosh 标志　　　　　　图 8-7　早期的耐克 Swoosh 标志

耐克Swoosh标志被应用到了数百个产品当中，且根据产品不同，进行一定程度的微调。图8-8所示为耐克Swoosh标志在篮球、高尔夫、网站、工厂店等方面的设计应用。

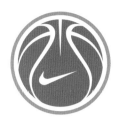 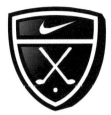 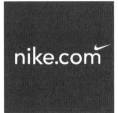

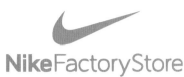

图 8-8 耐克 Swoosh 标志在不同方面的应用

▶ 8.2.2 其他运动品牌的标志设计变化

1. 阿迪达斯（Adidas）

自 1924 年第一个阿迪达斯标志被设计出来，近 100 年经历了几次设计变化，近些年为微调的三道杠标志，如图 8-9 ～图 8-17 所示。

图 8-9 阿迪达斯 1924 年标志

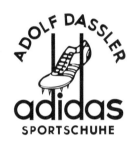

图 8-10 阿迪达斯 1949 年标志

图 8-11 阿迪达斯 1950 年标志
图 8-12 阿迪达斯 1967 年标志

图 8-13 阿迪达斯 1971 年标志

图 8-14 阿迪达斯 1991 年标志

图 8-15 阿迪达斯 2002 年标志

图 8-16 阿迪达斯 2005 年标志

图 8-17 阿迪达斯 2022 年标志

2. 李宁

作为知名的中国运动品牌——李宁，其标志设计一直是整体由汉语拼音"LI"和"NING"的第一个大写字母"L"和"N"的变形构成，主色调为红色，像飞扬的红旗、燃烧的火炬、热情的韵律。2010 年，李宁调整原有品牌的老旧感，将原有的品牌标语"一切皆有可能"改为"Make the Change（让改变发生）"，并重新调整了标志设计的细节，让人感受全新的力量、动感、活力、进取精神，如图 8-18 和图 8-19 所示。在 2021 年，李宁启用"LI-NING 1990"作为其高级时尚运动产品系的标志。

图 8-18　李宁 1990 年标志

图 8-19　李宁 2010 年标志

8.3　科技品牌的标志设计发展

科技品牌相对时尚时装或运动品牌较为年轻，具有时代前沿科技属性，因此，大多数科技品牌的标志设计较具有时代性、创新性和个性。

▶ 8.3.1　谷歌

Google 是由斯坦福大学学生拉里·佩奇和谢尔盖·布林共同创建的，最早为斯坦福大学项目 BackRub，因此 1995 年的第一个标志如图 8-20 所示。后来随着推广需要换名，一开始打算使用"Googol"代指互联网上的海量信息，指的是 10^{100}。但是在搜索这个名字是否被注册时，误打成了"google"，将错就错，有了现在的 Google，有了第一个谷歌标志，如图 8-21 所示，此标志由卧倒的立体文字和彩虹色组成。随着社会审美变化，谷歌标志从立体字母变得越来越平面、简约，阴影消失，逐渐走向扁平化、趣味化，如图 8-22～图 8-25 所示。

图 8-20　谷歌 1995 年标志

图 8-21　谷歌 1997 年标志

图 8-22　谷歌 1998 年标志

图 8-23　谷歌 1999-2010 年标志

图 8-24　谷歌 1999-2013 年标志

图 8-25　谷歌 2015 年标志

▶ 8.3.2　小米

小米公司自 2010 年至今，标志的变化不大，与谷歌标志一样，字体越来越简约扁平，符合现代科技感的审美，如图 8-26～图 8-29 所示。

图 8-26　小米 2010 年标志

图 8-27　小米 2014 年标志

图 8-28　小米 2019 年标志

图 8-29　小米 2021 年标志

值得一提的是，2021 年小米邀请著名设计师原研哉设计的新标志更加圆润，被认为是内在精神的升级，是东方哲学的思考，是接近生命的形态。设计师从正圆形和正方形中精密推导出了最合适的 $n=3$ 的外形，并选择了最适合该轮廓的 MI 字母字体，如图 8-30 所示。

图 8-30　小米 2021 年新标志的设计说明

▶ 8.3.3　苹果

苹果公司的标志——被咬了一口的苹果，一直被认为是标志设计领域的典型代表，如图 8-31 所示。事实上，苹果经常会在新品发布之前，在原标志的基础上创意创新，不断强化大众对标志及品牌的记忆和新认知，如图 8-32 所示。例如，2024 年苹果公司为线上特别活动"放飞吧"发布会上线了几款标志创意，主要是为了揭幕全新 iPad Pro 系列、新一代 iPad Air 及 Apple Pencil 3 等产品，如图 8-33 所示。

图 8-31　苹果标志

图 8-32　苹果标志创意

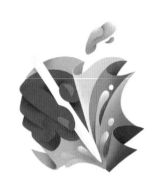

图 8-33　苹果 2024 年 5 月 7 日线上活动的标志创意

8.4　汽车品牌的标志设计发展

汽车品牌标志的设计在过去百年间十分注重金属感，如今大势已变，加之新能源汽车的崛起，燃油车的厚重影响力减弱，汽车领域纷纷进行品牌重塑，标志设计开启了扁平化革新浪潮。

▶ 8.4.1　奔驰

1926 年，奔驰和戴姆勒公司合并，自此成为严格意义上的梅赛德斯奔驰。以"三叉星"作为轿车标志，象征陆上、水上和空中的机械化和合体。外周一圈较为厚重，圆圈上方为"Mercedes"英文单词，下方为"BENZ"单词，两侧则是代表 Benz 的月桂花冠图案，并于 1933 年开始成为梅赛德斯奔驰的 Logo，工匠以银色金属质感打造车标，1934 年简化为保留三叉星与外圈，如图 8-34 和图 8-35 所示。

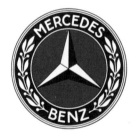

图 8-34　奔驰 1926 年标志

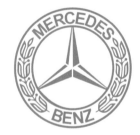

图 8-35　奔驰 1933 年和 1934 年标志

近百年以来，奔驰公司变换了多种品牌字体，但是三叉星始终保持不变，其标志设计尺寸和比例图也被奔驰公布，如图 8-36 所示。

1989 年，奔驰对该标志进行了金属感改造，并进行立体化处理，2011 年又进行了金属感的升级调整，更立体，并沿用至今。品牌标志与卓越的产品、服务相辅相成，使奔驰成为全球汽车工业顶尖技术的杰出代表，甚至奔驰车标曾被称为世界十大著名商标之一，如图 8-37 和图 8-38 所示。

图 8-36　奔驰标志"三叉星"设计比例

图 8-37　奔驰 1989 年标志

图 8-38　奔驰 2011 年标志

▶ 8.4.2　比亚迪

　　早期的比亚迪品牌标志——"蓝天白云"标志，被人认为是模仿宝马设计及金属质感，然后又使用简约字母与椭圆框的标志设计，突出表现 3 个字母寓意，引申为"Build Your Dreams"（成就你的梦想）寓意，但也被认为与韩国起亚车标相似，直到 2021 年比亚迪汽车国内乘用车的标志设计使用了全新的"BYD"字母标志，去除椭圆形外框，字体扁平且打破字母封闭空间，末端像触点可链接很多可能性，具有创新、自由、无边界的精神。2022 年比亚迪又将字体调整为更圆润，符合数学美感的圆角形态，如图 8-39～图 8-42 所示。

图 8-39　比亚迪早期"蓝天白云"标志

图 8-40　2006 年后比亚迪标志

图 8-41 2021 年比亚迪标志

图 8-42 2022 年比亚迪标志

▶ 8.4.3 其他汽车品牌的标志设计变化

近些年，汽车领域标志设计经历一波翻新潮，扁平化成为这波潮流中的典型，如图 8-43 所示，Mini、长安汽车、宝马、宝骏、阿斯顿·马丁、奥迪等汽车品牌一改重金属质感标志，均采用扁平化简约风格标志，这既代表着标志设计的审美发生变化，品牌需要重塑自我，也代表着汽车领域技术发展向新能源的变化，力求与时俱进。

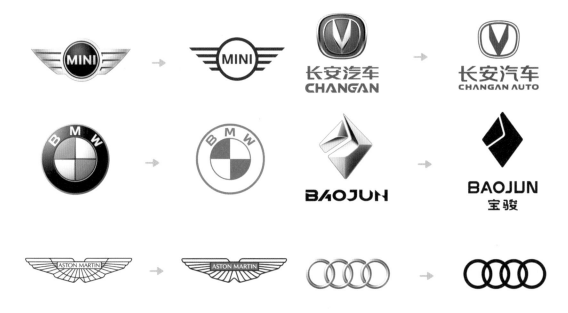

图 8-43 近些年一些汽车品牌标志设计革新

8.5 其他品牌的标志设计发展及趋势

本节将展示一些进行标志设计革新的典型品牌案例，以展现标志设计领域的趋势变化，如图 8-44 ～图 8-50 所示。作为不断进化和演变的艺术，结合商业拓展和业务变化，品牌的标志设计要顺应时代变化。近些年的标志设计趋势，在风格上偏向扁平、简化，在色彩运用上偏向饱和度较高、丰富鲜明的色彩，这反映了品牌想通过标志设计抓住消费者偏好和适应市场动态的变化。

2006—2007 年　　　　2007—2010 年　　　　2010—2013 年

2013—2016 年　　　　2016—2019 年　　　　2019 年 4 月—2019 年 7 月

2019 年 7 月—2024 年 1 月　　　　　　　2024 年 1 月—？

图 8-44　优酷 2006—2019 年标志设计变化

2004 年　　　　　　　　　　　2004 年

2006 年　　　　　　　　　　　2007 年

2010 年　　　　　　　　　　　2013 年

2015 年　　　　　　　　　　　2020 年

2024 年

图 8-45　支付宝标志设计变化

图 8-46　中国联合航空标志设计变化

图 8-47　诺基亚标志设计变化

图 8-48　Twitter 标志设计变化

图 8-49　Android 标志设计变化

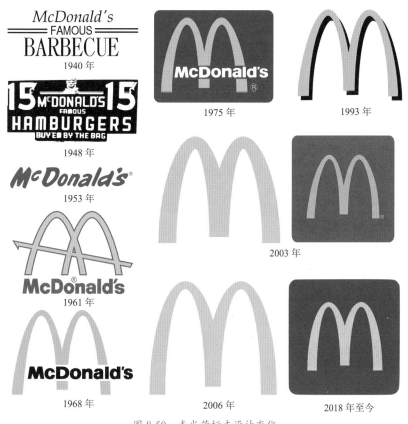

图 8-50　麦当劳标志设计变化

　　如今，全球范围内各行业的标志设计趋势之一，倾向于更为引人注意的鲜亮、动态的色彩。有些企业或组织等，想要让自身品牌脱颖而出，通过标志设计从视觉上获得更多关注，目前来看有很多成功的案例，如 2025 成都世运会、2023 女足世界杯、谷歌云等，如图 8-51 所示。因为受数字化、互联网、大数据、信息纷杂、人的心理因素等方面的影响，设计趋势是变化着的，在一段时间内选择与品牌调性一致的活力色彩，慎重传达标志设计的视觉效果，关键是平衡大胆与保持和谐，确保选择的色彩与品牌的身份和信息一致。

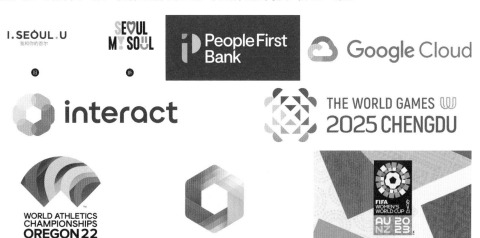

图 8-51　近些年的标志设计趋势

137

　　标志设计应当适用于品牌所要使用的所有媒介或平台，因此，标志设计的色彩、视觉、形状等因素需要符合不同媒介或平台的使用，如纸质印刷、互联网图标、装饰等。

　　一个经过用心设计的标志应该是全平台全媒介通用的、保持其有效性的，因此，除了注意色彩的格式转换、色彩的梯度饱和度，还需要注意不同尺寸和屏幕分辨率的效果呈现、印刷材料和产品中的视觉效果，如图 8-52 所示。

图 8-51　全平台通用的标志设计